小石頭的創意世界

新形象出版事業有限公司

序

有 人問我創作的原動力是什麼，我說：「這人間如果缺乏音樂和藝術，那一切都將顯得醜陋」。

以前也曾想過要去學陶藝、雕塑、木刻等藝術創作，但都因缺乏經費與機緣而作罷，而今石頭創作無論在工具、上色原料、木材等都相當普遍，況且撿拾石頭也可說是相當好的一項戶外休閒活動；由於現代人生活緊張，所以許多人喜歡一家大小到郊外踏青，既有益健康，又可紓解身心，而在休閒的同時，也能順便撿拾一些略有形狀的石頭回家創作，讓石頭更加有生命，其精神上的滿足是無可言喻的，不但陶冶性情，還能美化環境，提升居住品質，增添生活的藝術與情趣。

尤其是一家人共同採石，討論創作的動物，培養相同的興趣與話題，使親情更加親密融洽，也可讓孩子們從中感受到尋找和觀察學習的樂趣，更可培養其對藝術創作的認知。

剛開始搜集石頭的時候，我媽都笑著說「眞土，石頭撿那麼多，會給人笑。」但現在創作有成，我媽在空閒時也都會幫忙我清洗石頭。

採石就是一項融合了健身、踏青，陶冶性情及能增進情感的活動，值得與大家共同分享其中的樂趣。

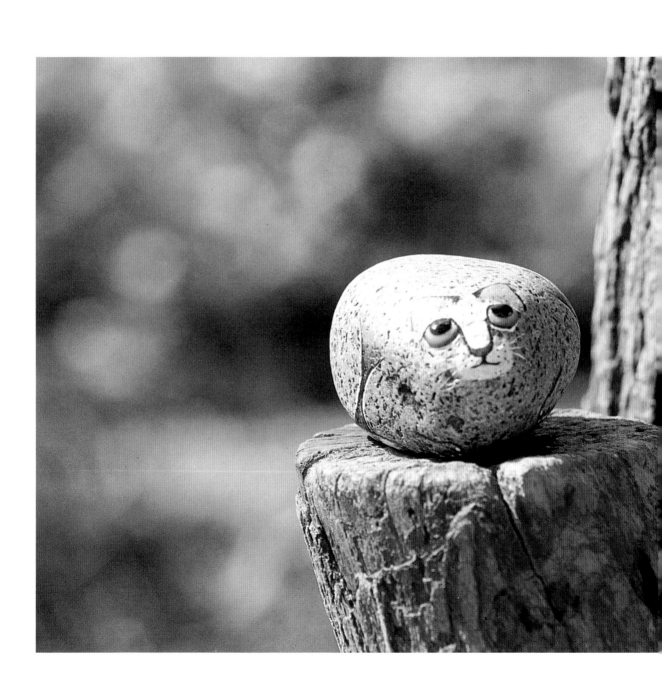

導論

自從兩年前看了北星圖書出版社的「小石頭的動物世界」後，給了我很大的創作靈感，由於平日即已對雅石、藝石有濃厚興趣，也曾興緻勃勃的到一處「冬山石」產地挖掘，結果搞得一身爛泥無功而返，在此也驚覺像永田先生創作的這類小石頭，於海邊、溪流不是到處都有嗎？

這兩年來工作之餘在宜蘭地區的海邊、溪流撿石創作，愈作愈有興緻，也延伸出一些特殊技法，在此願與各位同好分享創作的樂趣！

更有感於上等藝石可說是一「石」難求，而像這類只須加點彩繪創作的小石頭，幾乎每次出門都能滿載而歸。而在創作之時，更可以隨著石形的變化發揮創意，藉此也可以加強個人的創意能力；而我本身也因不斷創作，在創造力上也日益精進。

常有人跟我講：「幹嘛急著出書，把自己鑽研出的技術告訴別人。」但我總覺得如果有更多人參予此創作，那麼將會有更多好作品，如果能大家互相觀模學習，就能將創作的層次大大提昇。

誠如永田先生所講「與其密而不傳，不如透過「小石頭」創作的人們；特別是孩子們，與大自然相融在一起更加有意義吧。」

ROCK IMAGE
小·石·頭·的·創·意·世·界

當 我是個孩子的時候，常會在地上或牆腳胡亂塗抹，表達出我所看到的世界，所流露出的自然是最眞實的情感。

　　而我也認爲創作不需要爲尋找題材而苦惱，在平凡的一切之中，都有著可發掘的寶藏；就如同小時候一樣，用著率眞的情感看待一切，情眞意切是一切美的生命。

小·石·頭·的·創·意·世·界

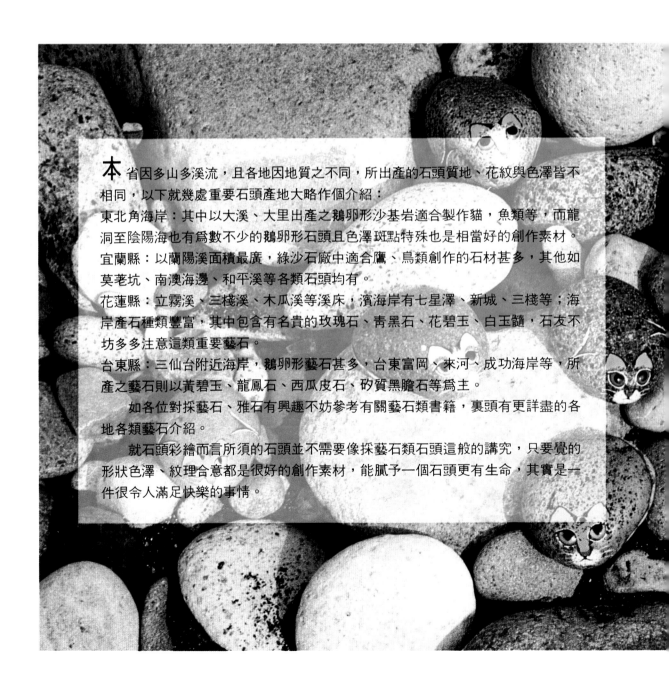

本省因多山多溪流，且各地因地質之不同，所出產的石頭質地、花紋與色澤皆不相同，以下就幾處重要石頭產地大略作個介紹：

東北角海岸：其中以大溪、大里出產之鵝卵形沙基岩適合製作貓，魚類等，而龍洞至陰陽海也有爲數不少的鵝卵形石頭且色澤斑點特殊也是相當好的創作素材。

宜蘭縣：以蘭陽溪面積最廣，綠沙石廠中適合鷹、鳥類創作的石材甚多，其他如莫荖坑、南澳海邊、和平溪等各類石頭均有。

花蓮縣：立霧溪、三棧溪、木瓜溪等溪床，濱海岸有七星澤、新城、三棧等；海岸產石種類豐富，其中包含有名貴的玫瑰石、青黑石、花碧玉、白玉髓，石友不坊多多注意這類重要藝石。

台東縣：三仙台附近海岸，鵝卵形藝石甚多，台東富岡、來河、成功海岸等，所產之藝石則以黃碧玉、龍鳳石、西瓜皮石、矽質黑膽石等爲主。

如各位對採藝石、雅石有興趣不妨參考有關藝石類書籍，裏頭有更詳盡的各地各類藝石介紹。

就石頭彩繪而言所須的石頭並不需要像採藝石類石頭這般的講究，只要覺的形狀色澤、紋理合意都是很好的創作素材，能賦予一個石頭更有生命，其實是一件很令人滿足快樂的事情。

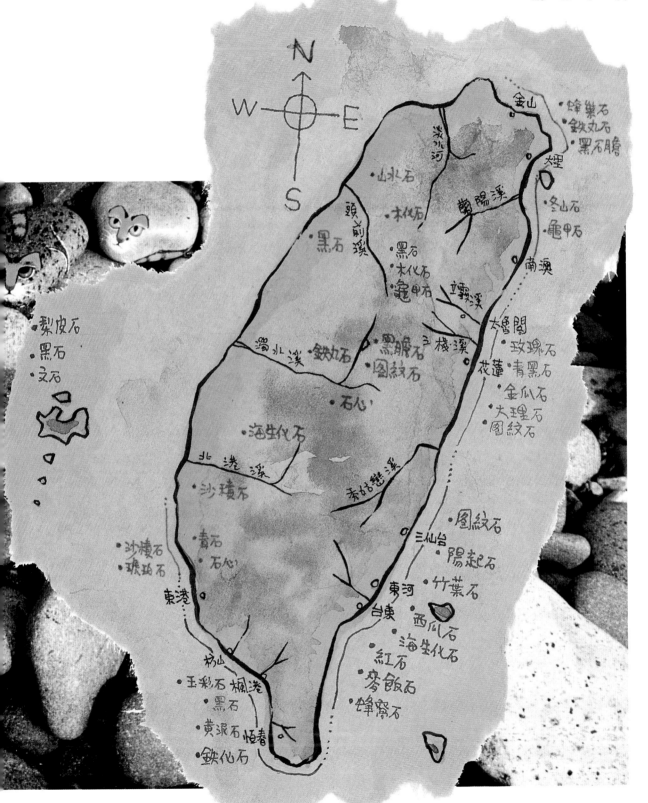

蜂巢石
鐵丸石
黑石膽

金山

淡水河

大里

山水石

木化石

蘭陽溪

冬山石

龜甲石

頭前溪

黑石

黑石
木化石
龜甲石

南澳

濁水溪

鐵丸石

蟹溪

太魯閣

玫瑰石

黑膽石

橫溪

青黑石

花蓮

金瓜石

大理石

圖紋石

圖紋石

石心

海生化石

北港溪

秀姑巒溪

沙積石

圖紋石

三仙台

陽起石

青石

石心

竹葉石

東河

沙積石
琥珀石

台東

西瓜石

東港

海生化石

紅石

枋山

玉彩石

楓港

麥飯石

黑石

恆春

蜂窩石

黃涙石

鐵化石

梨皮石
黑石
文石

小·石·頭·的·創·意·世·界

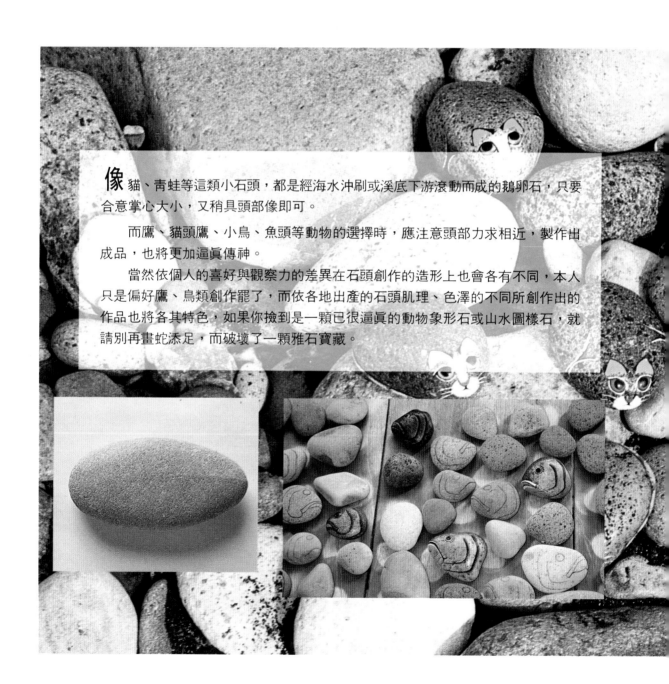

像貓、青蛙等這類小石頭，都是經海水沖刷或溪底下游滾動而成的鵝卵石，只要合意掌心大小，又稍具頭部像即可。

而鷹、貓頭鷹、小鳥、魚頭等動物的選擇時，應注意頭部力求相近，製作出成品，也將更加逼真傳神。

當然依個人的喜好與觀察力的差異在石頭創作的造形上也會各有不同，本人只是偏好鷹、鳥類創作罷了，而依各地出產的石頭肌理、色澤的不同所創作出的作品也將各其特色，如果你撿到是一顆已很逼真的動物象形石或山水圖樣石，就請別再畫蛇添足，而破壞了一顆雅石寶藏。

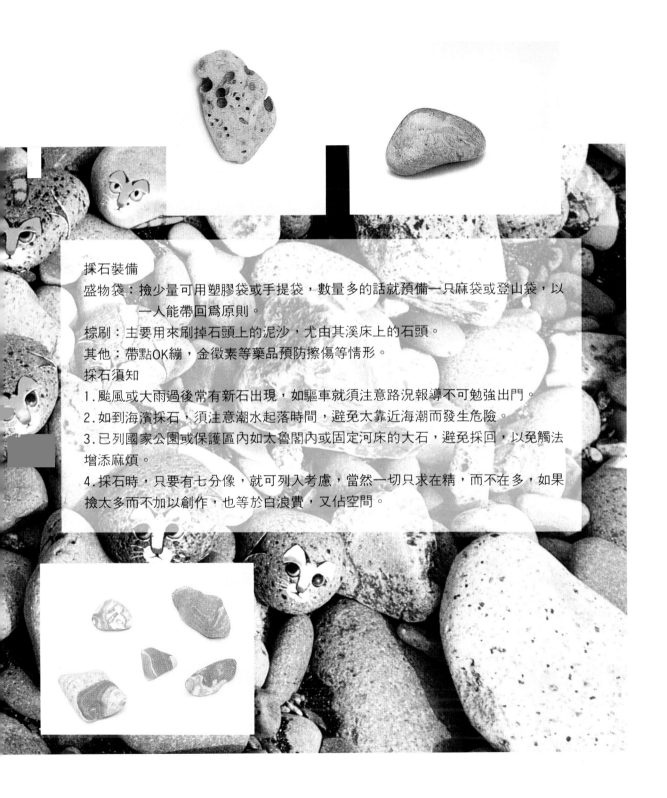

採石裝備

盛物袋：撿少量可用塑膠袋或手提袋，數量多的話就預備一只麻袋或登山袋，以
　　　一人能帶回爲原則。

棕刷：主要用來刷掉石頭上的泥沙，尤由其溪床上的石頭。

其他：帶點OK繃，金徽素等藥品預防擦傷等情形。

採石須知

1.颱風或大雨過後常有新石出現，如驅車就須注意路況報導不可勉強出門。

2.如到海濱採石，須注意潮水起落時間，避免太靠近海潮而發生危險。

3.已列國家公園或保護區內如太魯閣內或固定河床的大石，避免採回，以免觸法
增添麻煩。

4.採石時，只要有七分像，就可列入考慮，當然一切只求在精，而不在多，如果
撿太多而不加以創作，也等於白浪費，又佔空間。

小·石·頭·的·創·意·世·界

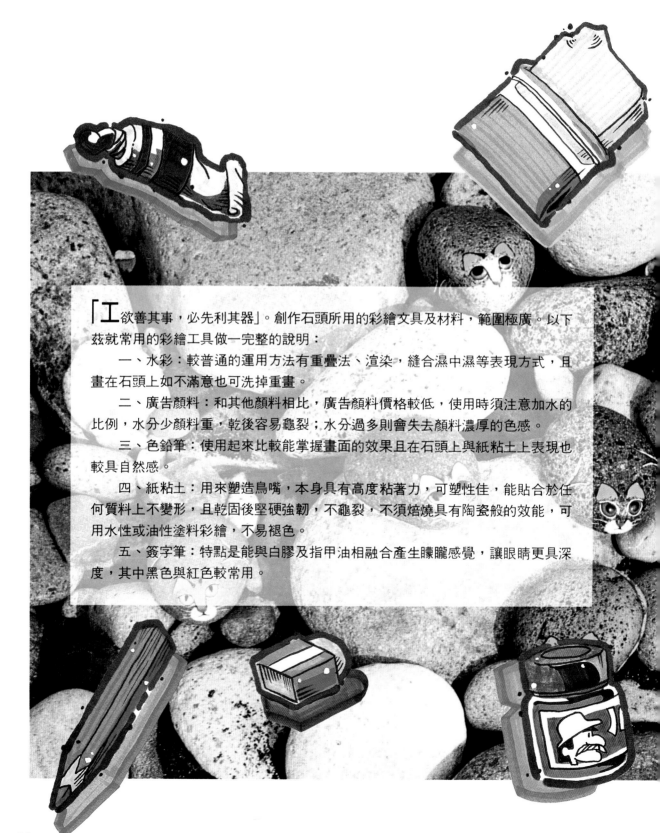

「工欲善其事，必先利其器」。創作石頭所用的彩繪文具及材料，範圍極廣。以下茲就常用的彩繪工具做一完整的說明：

一、水彩：較普通的運用方法有重疊法、渲染，縫合濕中濕等表現方式，且畫在石頭上如不滿意也可洗掉重畫。

二、廣告顏料：和其他顏料相比，廣告顏料價格較低，使用時須注意加水的比例，水分少顏料重，乾後容易龜裂；水分過多則會失去顏料濃厚的色感。

三、色鉛筆：使用起來比較能掌握畫面的效果且在石頭上與紙粘土上表現也較具自然感。

四、紙粘土：用來塑造鳥嘴，本身具有高度粘著力，可塑性佳，能貼合於任何質料上不變形，且乾固後堅硬強韌，不龜裂，不須焙燒具有陶瓷般的效能，可用水性或油性塗料彩繪，不易褪色。

五、簽字筆：特點是能與白膠及指甲油相融合產生朦朧感覺，讓眼睛更具深度，其中黑色與紅色較常用。

　　六、白膠：其特點是無須硬化劑或加溫即可使用，乾燥後成透明狀，不會污染石頭。且接著力強，耐水性及撞擊性好，不易脫膠，且永不變質，市面上種類甚多，但經本人多方試用，其中以「南寶」樹脂，萬能糊白膠其粘性最適中，較能呈水珠狀而不溢流。

　　七、油性透明噴液：用以保護水性顏料，及增加作品亮光及防塵。其也是廠牌種類繁多，其中「漆必豔」品牌能噴出長條圓廣角面效果較佳。

　　八、指甲油：用以增加眼睛亮度，以無色透明為主，市面路邊攤普遍可以買到。

　　九、鉛筆：用以勾勒輪廓之用，自動鉛筆較方便。

　　十、橡皮擦：用以修飾為主。

小·石·頭·的·創·意·世·界

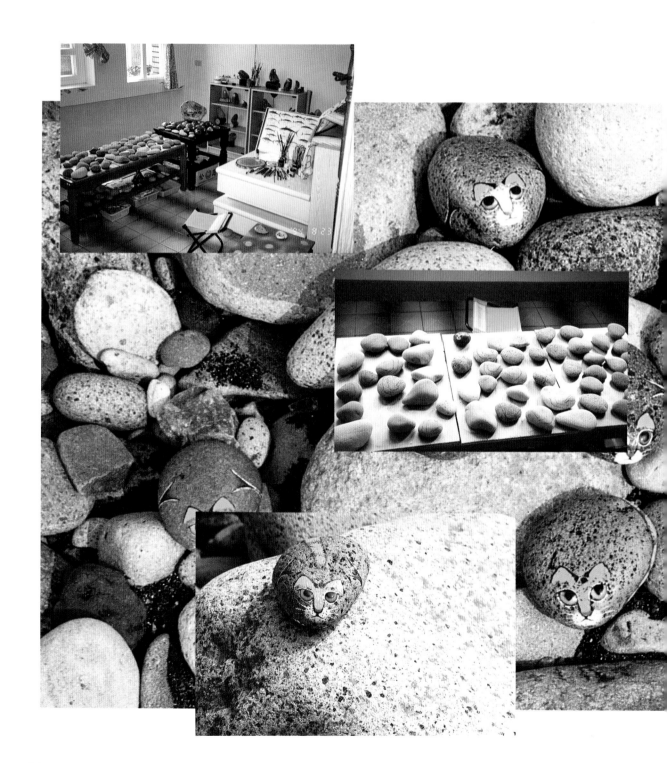

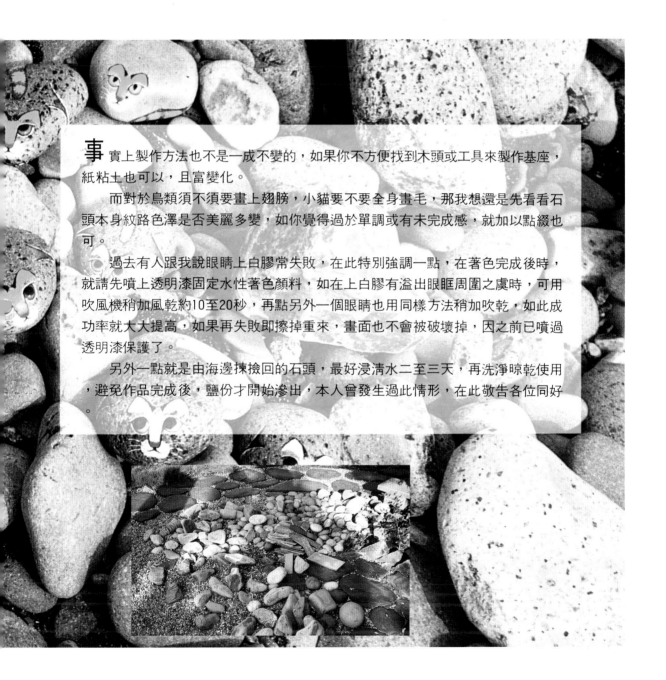

事實上製作方法也不是一成不變的，如果你不方便找到木頭或工具來製作基座，紙粘土也可以，且富變化。

而對於鳥類須不須要畫上翅膀，小貓要不要全身畫毛，那我想還是先看看石頭本身紋路色澤是否美麗多變，如你覺得過於單調或有未完成感，就加以點綴也可。

過去有人跟我說眼睛上白膠常失敗，在此特別強調一點，在著色完成後時，就請先噴上透明漆固定水性著色顏料，如在上白膠有溢出眼眶周圍之虞時，可用吹風機稍加風乾約10至20秒，再點另外一個眼睛也用同樣方法稍加吹乾，如此成功率就大大提高，如果再失敗即擦掉重來，畫面也不會被破壞掉，因之前已噴過透明漆保護了。

另外一點就是由海邊揀撿回的石頭，最好浸清水二至三天，再洗淨晾乾使用，避免作品完成後，鹽份才開始滲出，本人曾發生過此情形，在此敬告各位同好。

小·石·頭·的·創·意·世·界

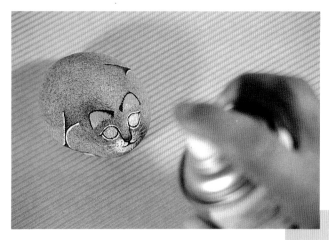

1.在上色完成後噴上透明油性漆。

2.眼眶下方上紅色簽字筆,以增加眼睛深度。

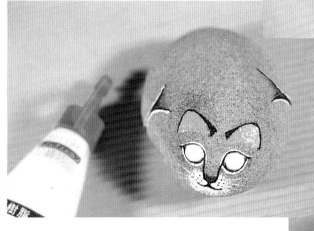

3.再上白膠呈水珠狀。

4.一至二天全乾透明狀。

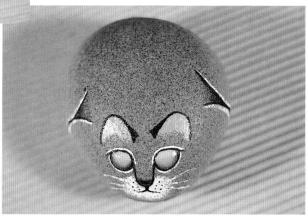

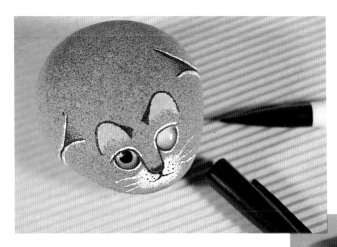

5.畫上眼珠。

6.最後再上一層指甲油。

7.右邊爲沒畫紅色簽字筆之情形，兩者可作爲
　比較。

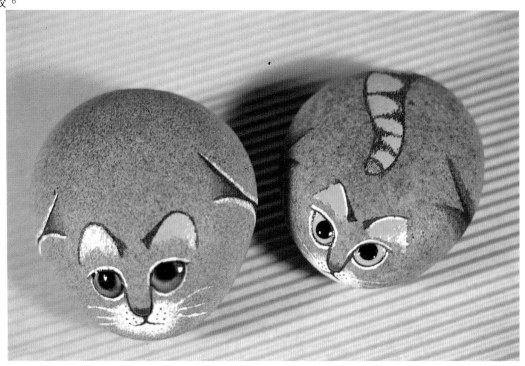

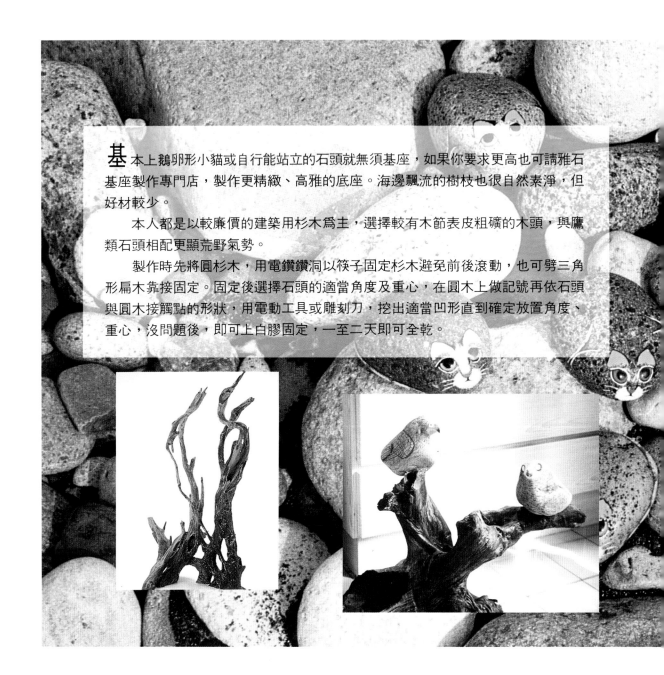

　　基本上鵝卵形小貓或自行能站立的石頭就無須基座，如果你要求更高也可請雅石基座製作專門店，製作更精緻、高雅的底座。海邊飄流的樹枝也很自然素淨，但好材較少。

　　本人都是以較廉價的建築用杉木為主，選擇較有木節表皮粗礦的木頭，與鷹類石頭相配更顯荒野氣勢。

　　製作時先將圓杉木，用電鑽鑽洞以筷子固定杉木避免前後滾動，也可劈三角形扁木靠接固定。固定後選擇石頭的適當角度及重心，在圓木上做記號再依石頭與圓木接觸點的形狀，用電動工具或雕刻刀，挖出適當凹形直到確定放置角度、重心，沒問題後，即可上白膠固定，一至二天即可全乾。

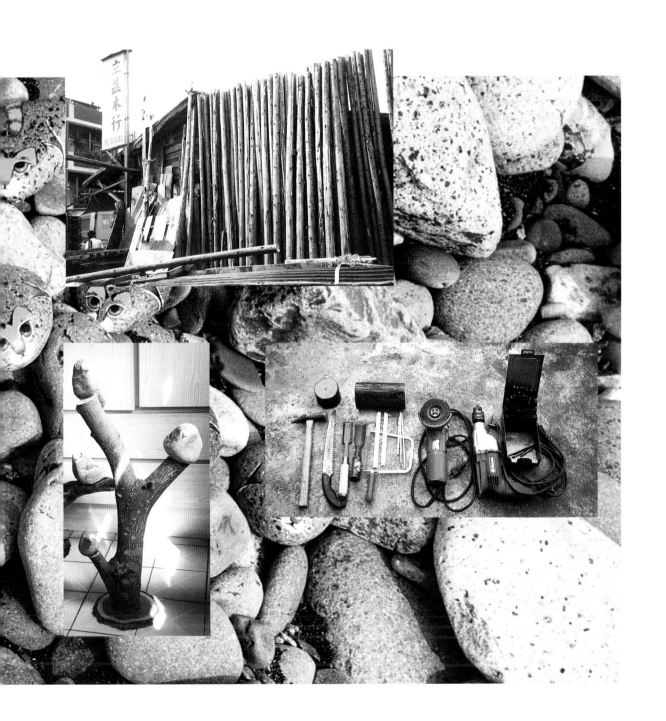

石頭材料之所以被製爲工藝品，發源甚早。埃及在西元前四千年至三千年間，墳墓殉葬品中已有簡易雕刻的石瓶發現，至埃及王朝時代，更出現偉大的金字塔建築，以及由巨石雕成的帝王頭像、人面獅身像、石構廟宇、浮雕…等作品。

石頭材料的大量運用，使埃及成了「石造建築的祖國」；雖然石材的使用不一定開始於埃及，但以石材建造出偉大的建築則是從埃及開始。石材的堅固不易毀滅，是能滿足古埃及「生命不朽」的永生要求；爲了預防萬一木乃伊受到損壞時，靈魂無所歸根，所以製作栩栩如生的雕像當作木乃伊的替身，其中石材以石灰岩使用最廣，黏板岩則用以製作小品，至於雪花石膏、閃綠岩、玄武岩、花崗岩、石英岩、乃至砂岩亦無所不用。

　　反觀中國人的用石歷史，春秋時代厚葬之風氣興起，墓上多置有石頭雕刻的獸形或人像，東周之後漸盛，至晉朝晉靈公、闔閭的墳墓，這種裝飾就更壯觀了。至於在石上刻文字，周代僅存的器物只有石鼓。秦朝則有「會稽刻石」、「鐸山刻石」、「瑯琊刻石」等。用於官室之裝飾的石雕有長池之「石鯨」，山門鎮壓之石像，有屬郡太守李冰所刻的石牛。

而在漢朝最有名的石藝品則有二：

　　一、李堂山祠─在山東肥城縣，是前漢孝子郭巨墓上之享堂。石刻共有十壁，其畫皆爲陰刻，題材爲神話傳說，所刻的人物，動物，景象都很靈活生動，古趣盎然。

　　二、武氏祠─在山東嘉祥縣東南武宅山，爲任城名族武氏一家數墓之享堂(武氏家族在順帝、桓帝時很顯達)，建於後漢建和元年(西元147年)。其中最顯著的是武梁和武榮之祠，墓前有石工孫宗所作之石獅，東西闕有孟系、李丁卯所作之雕刻圖像。武梁祠創建於武梁歿後的元嘉元年(西元151年)，刻畫是由名雕刻家衛改所作。武榮祠大約造於永康元年(西元167年)，石闕上的刻劃，有「天吳」(大首人面虎身之水怪)、「三身」(大荒怪物)、馬、龍、虎、周公輔成王圖石獅雕刻等等。武氏祠在漢朝諸石藝品中，可謂是規模最宏偉，最精緻，堪稱爲時代藝術的代表。

小·石·頭·的·創·意·世·界

　　近代在本省石材工藝以大理石為主,大理石工藝開始於民國前在蘇澳附近採集石材時,同時採大理石,當時僅供桌、椅面之用。民國五年,興建今之總統府時,大量採為內部裝飾之用。民國八年日人設台灣石材株式會社,正式大規模採礦,但因經濟因素與礦質不佳而停業。後來在花蓮山區發現良質大理石,由於石質美觀耐用,乃受建築業重視,採礦業於是漸呈旺盛發展,台灣石材珠式會社亦復業增資從事開發。現代石材的加工廠以花蓮最多,石頭種類在藝石、雅石界可說全省最豐富,花色最多的縣市。在外國義大利對大理石材料的技巧運用,已有二千年歷史,充分投入其民族情感,藝術修養,故其品質舉世聞名。

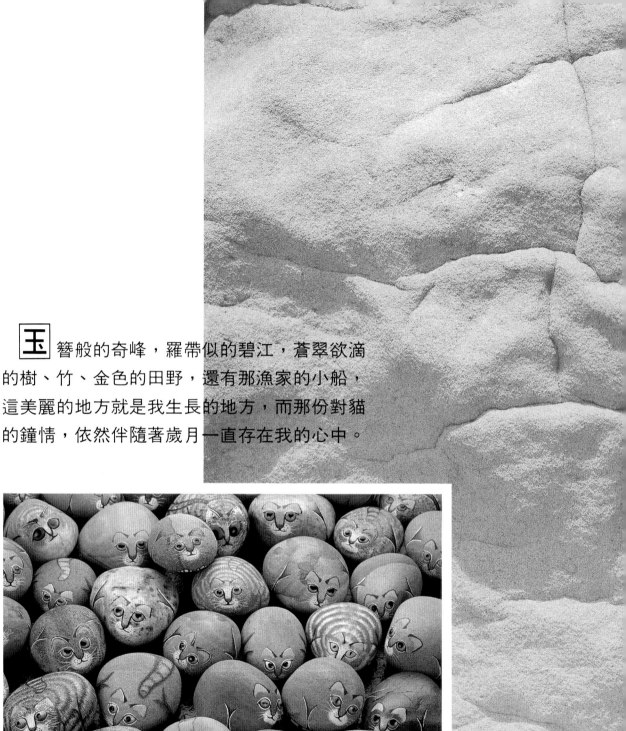

玉 簪般的奇峰，羅帶似的碧江，蒼翠欲滴
的樹、竹、金色的田野，還有那漁家的小船，
這美麗的地方就是我生長的地方，而那份對貓
的鐘情，依然伴隨著歲月一直存在我的心中。

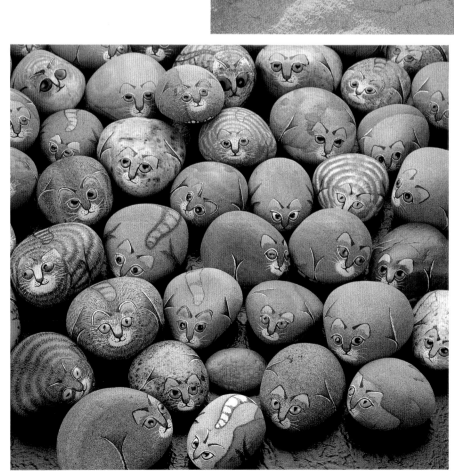

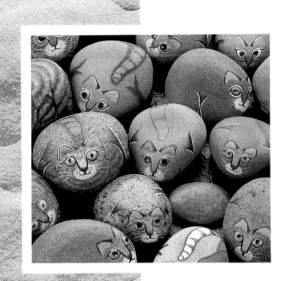

貓

　　用石頭表現貓，主要以眼睛為主體，而嘴角的變化也代表其不同的表情與情緒。

　　如果是白天的貓，瞳孔是呈一直線，若是晚上則為圓形的，而嘴角往上翹 "⌣" 就表示微笑快樂的，嘴向下 "⌢" 就給人有生氣緊張感，其他表情則可以配合眼睛去表現，有如人的表情一般。

　　對於色彩方面，眼部以黑白相間加強其眼睛輪廓，可使其更加突顯。而嘴角周圍仍是用白色顏料，以較乾的筆觸所完成的。

　　只要眼睛製作能成功，再加嘴色表情配合得宜，一顆生動活的石頭貓，就能顯得相當有趣。

小·石·頭·的·創·意·世·界

1.
將撿回的石頭素材,經清洗晾乾。

2.
用鉛筆畫上貓的輪廓,不滿意可用橡皮擦
重覆修飾。

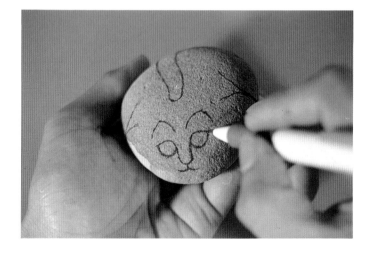

3.
用金色廣告顏料上眼睛底色。

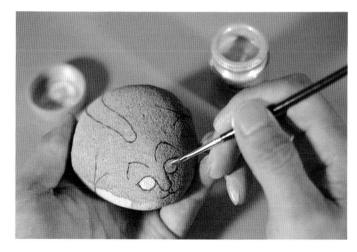

LOVELY CATS

小·石·頭·的·創·意·世·界

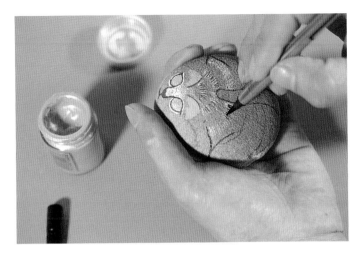

4.
畫身體花紋及毛的部分。

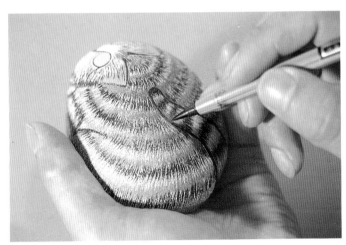

5.
以白色、土黃色、黑色三色完成。

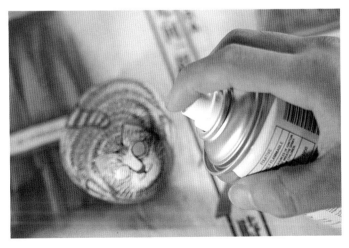

6.
上色完成,噴上油性透明漆。

LOVELY CATS

小·石·頭·的·創·意·世·界

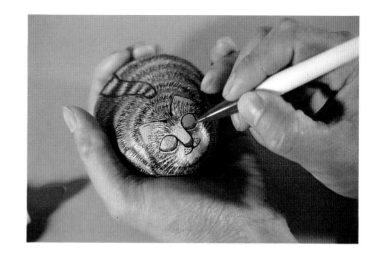

7.
於眼眶下方畫一道紅色簽字筆線。

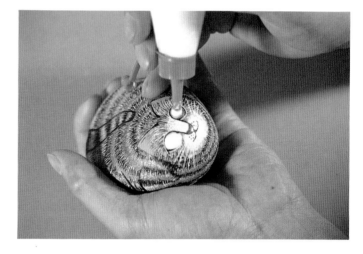

8.
上白膠使其呈半弧水珠狀。（須一至二天才能全乾透明）。

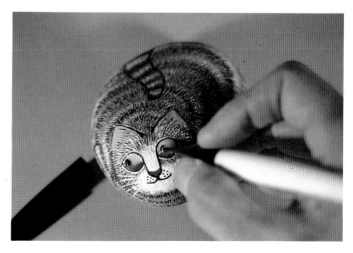

9.
全乾透明後畫上眼珠。

LOVELY CATS

小·石·頭·的·創·意·世·界

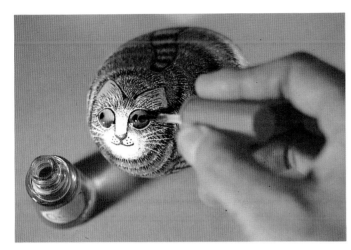

10.
最後再上一層指甲油。

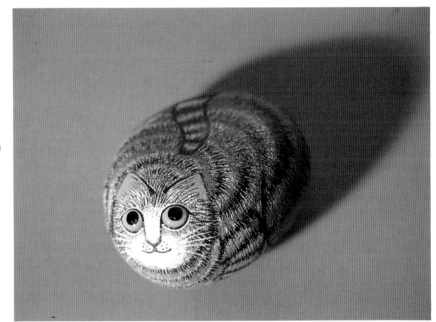

● 完成作品

LOVELY CATS

小·石·頭·的·創·意·世·界

夢仞峯前一水傍
晨光翠色助淸涼
誰知出石多情甚
曾送淵明入醉鄉

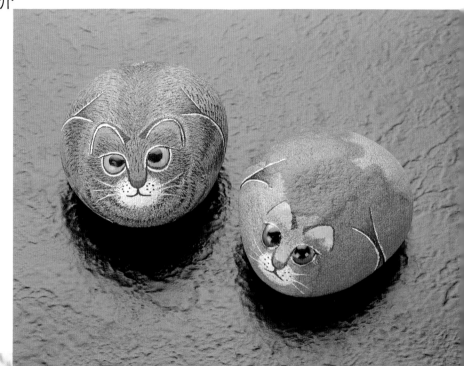

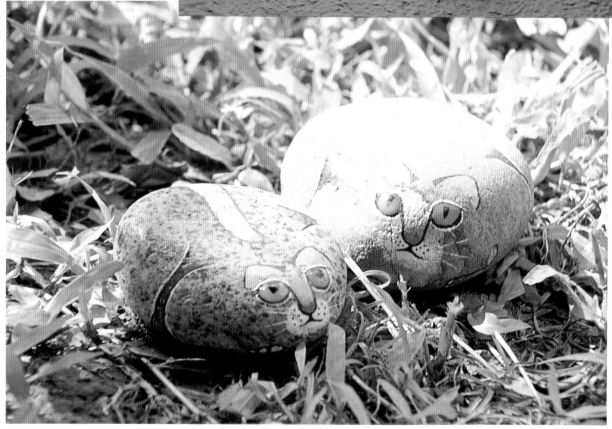

LOVELY CATS

小·石·頭·的·創·意·世·界

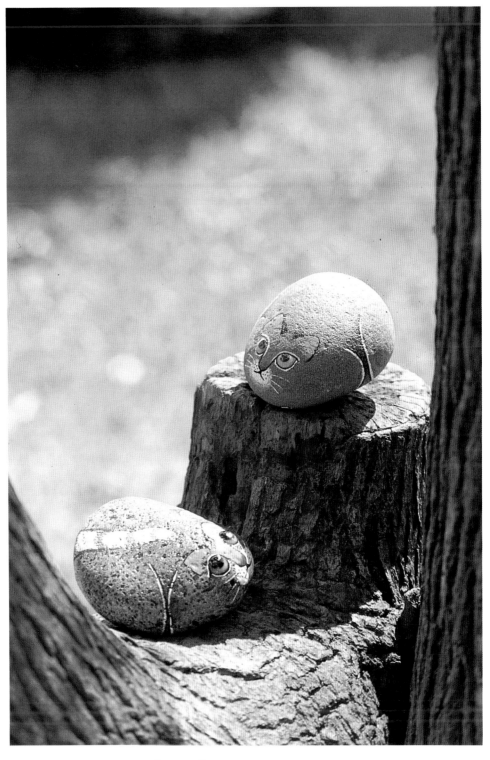

LOVELY CATS

小·石·頭·的·創·意·世·界

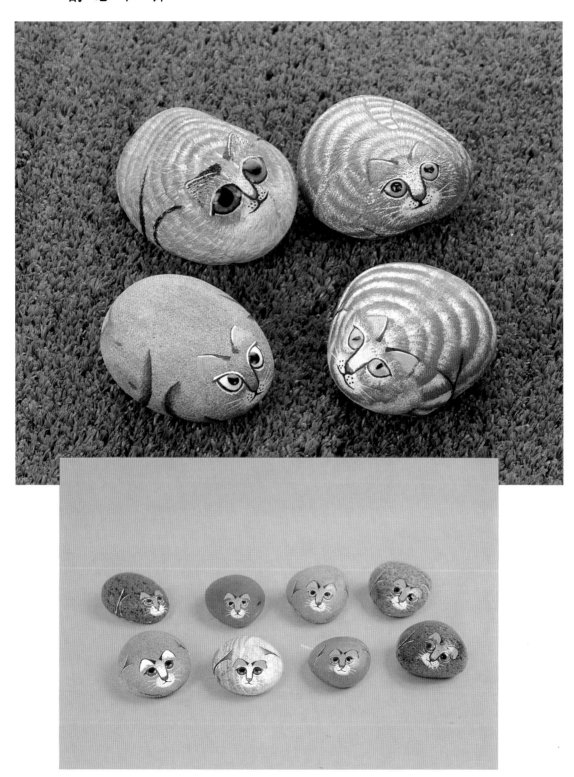

LOVELY CATS

小·石·頭·的·創·意·世·界

回首浮生眞幻夢

　何如此地傍幽樓

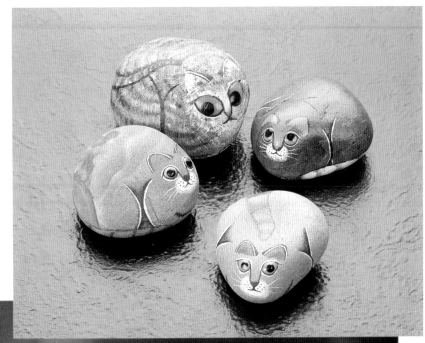

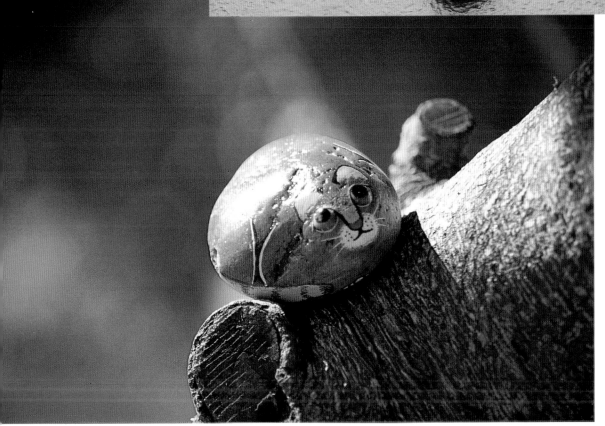

LOVELY CATS

小·石·頭·的·創·意·世·界

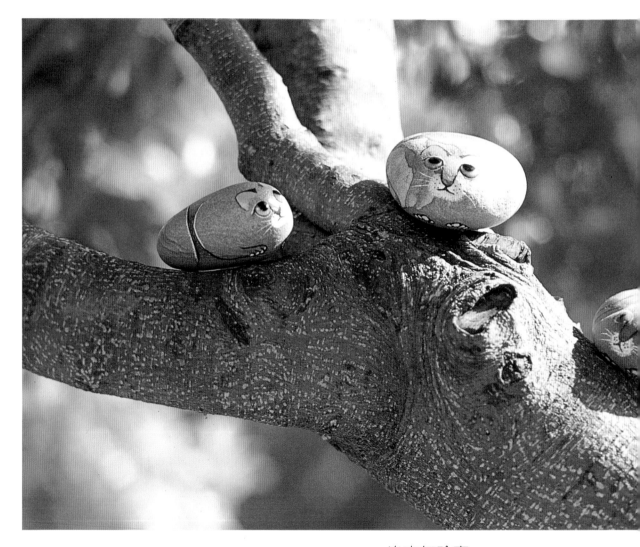

治家無珍產

奉身無長物

游息之時　與石爲伍

LOVELY CATS

小·石·頭·的·創·意·世·界

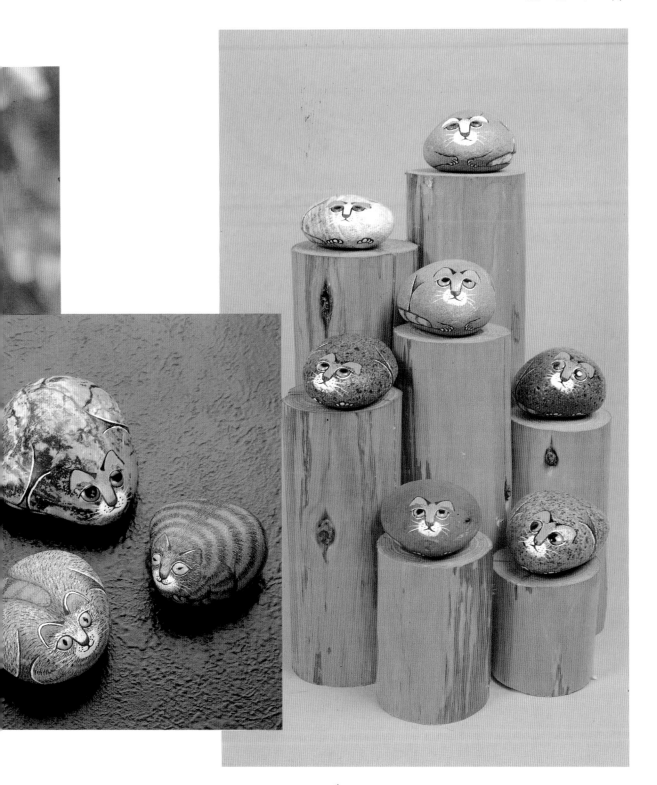

LOVELY CATS

小·石·頭·的·創·意·世·界

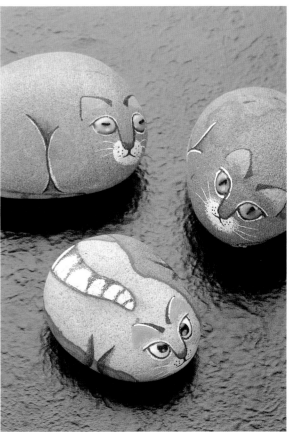

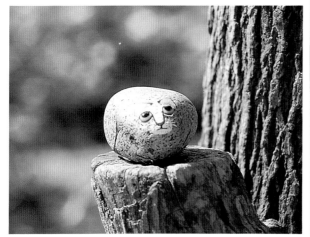

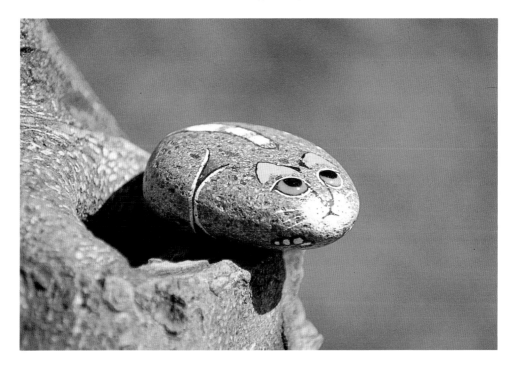

LOVELY CATS

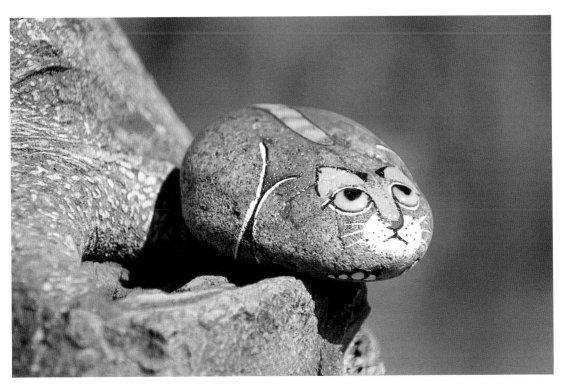

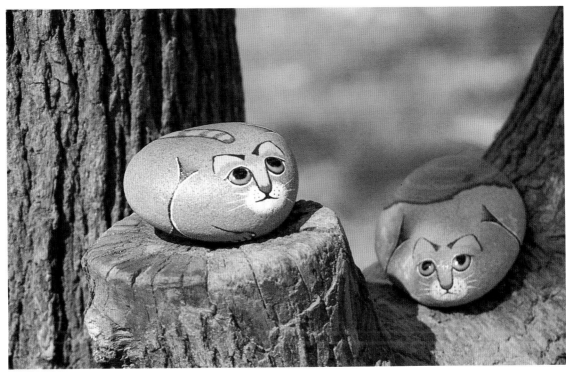

LOVELY CATS

小·石·頭·的·創·意·世·界

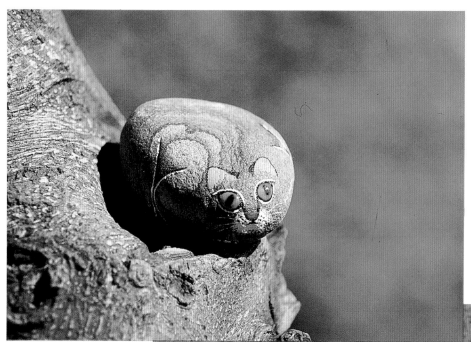

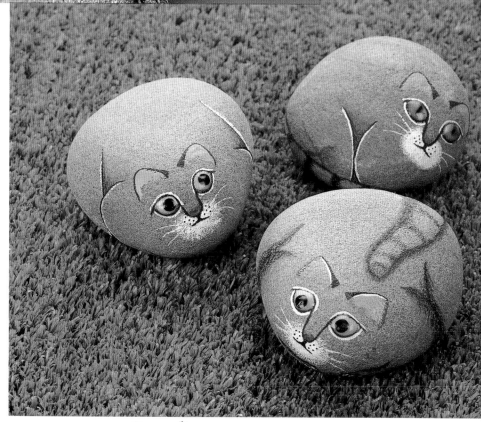

LOVELY CATS

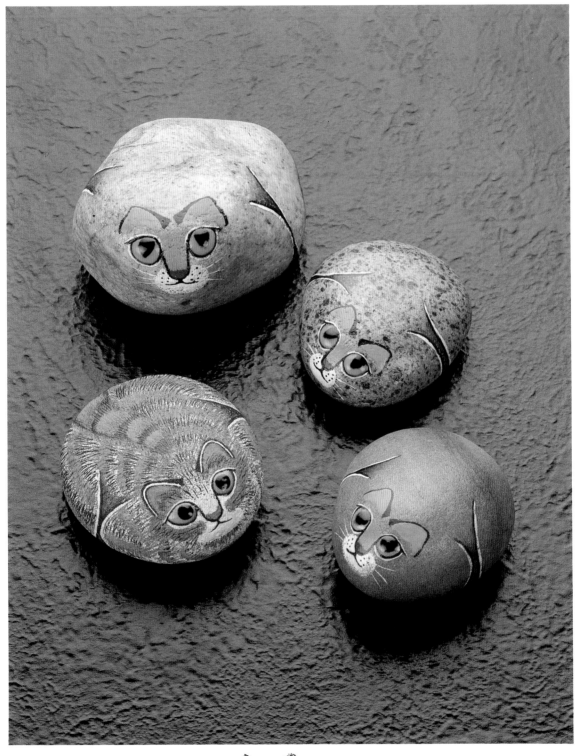

LOVELY CATS

大自然慷慨地把美呈現給人類，也引導人們去思索、探求。在外出尋石之時，常常被清澈的溪水和清脆嘹亮的鳥鳴所吸引，隨著那穿梭林間的歌聲，我的心情也跟著快樂起來。

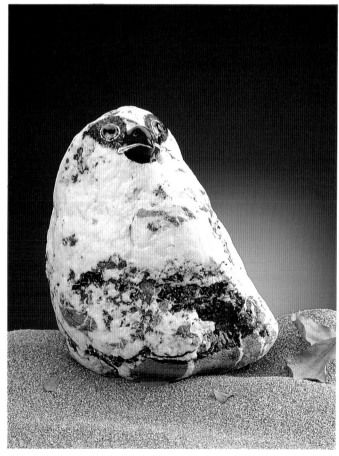

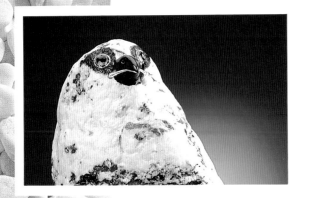

雲雀

　　製作成雲雀的這些石材採自蘭陽溪，在製作之時，其嘴部的顏色與一般雲雀之不同，乃是爲了配合石頭色澤，而刻意把它上較接近蠟嘴鳥的形式顏色，爲了使其更加突顯而改變的。

　　石材頭部的轉向只是依據現有的石頭肌理自然形成的，並無刻意塑造，這也是在揀選石材時須多角度觀察重要的一項課題。也才能眞正表達石頭生動活潑有生命力的一面。

小·石·頭·的·創·意·世·界

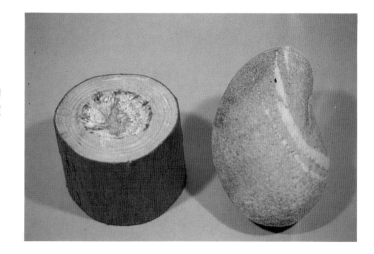

1.
先將石頭清洗乾淨晾乾,並且觀察石頭的
形狀做一些聯想,然後,在杉木底座挖取
適當之凹槽。

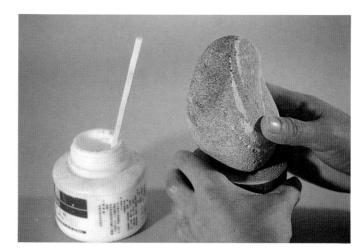

2.
選擇想要表現之角度及重心,略作記號後
用白膠粘上固定,約一二天能全乾,也可
用熱熔槍速乾固定,但粘定較差,須再用
白膠輔助加強。

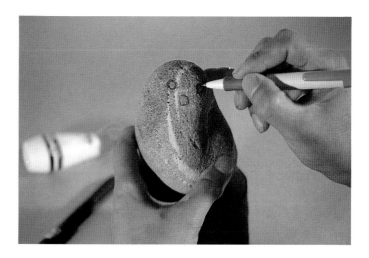

3.
用鉛筆勾勒出想畫的動物(可參考動物或
鳥類圖鑑)可以用橡皮擦修飾,直到滿意
為止。

CHEERFUL SKYLARKS

小·石·頭·的·創·意·世·界

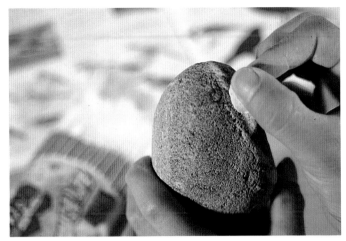

4.
取等量之紙粘土沾水固定在頭部兩眼中之適
當位置,再捏出鳥嘴的形狀。

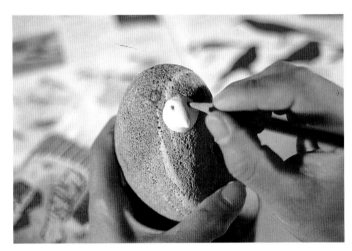

5.
在紙粘土未乾前用鉛筆壓點出氣孔。

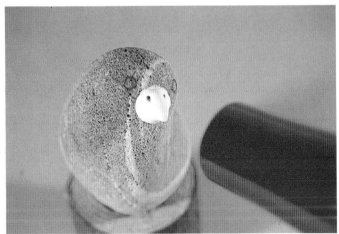

6.
如欲紙粘土速乾,可用吹風機吹乾,自然陰
乾則須一二天的時間。

CHEERFUL SKYLARKS

小·石·頭·的·創·意·世·界

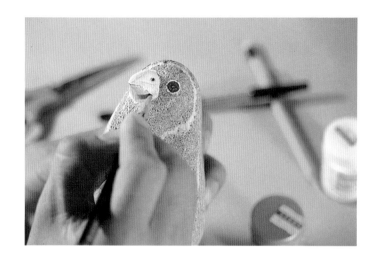

7.
等嘴巴乾硬後就可開始著色。

8.
著色完成作最後修飾。

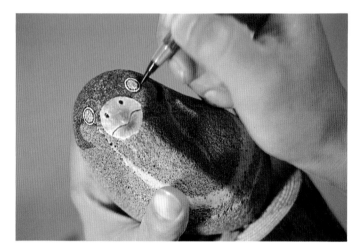

9.
著色完成後用油性透明漆噴上固定。

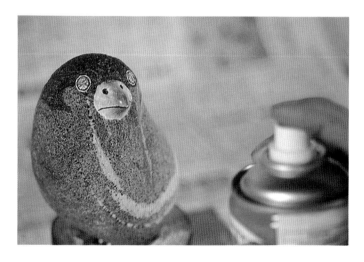

CHEERFUL SKYLARKS

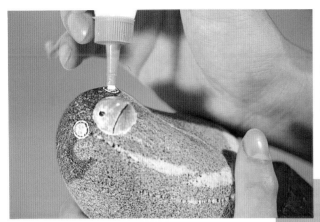

10.
約20分鐘透明漆乾後,將白膠點在眼眶內呈水珠狀,如果失敗可用面紙擦掉重新上膠,直到滿意止。

11.
白膠約一、二天能全乾,透明之後即可畫上眼睛瞳孔。

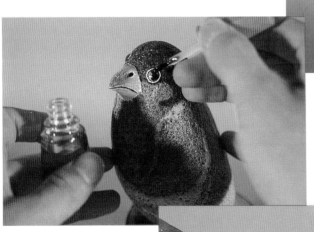

12.
最後再上一層透明指甲油,增加眼睛的明亮度。

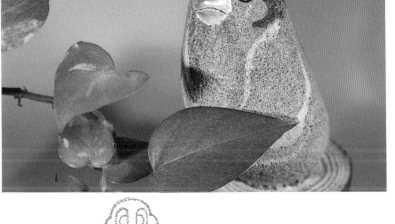

●完成作品

CHEERFUL SKYLARKS

45

小·石·頭·的·創·意·世·界

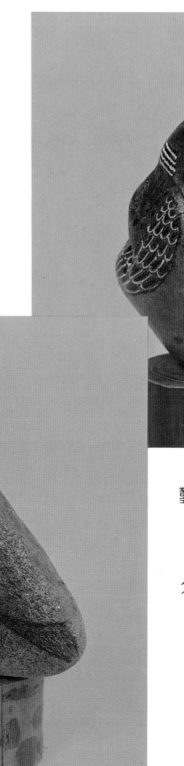

鑿山侵古雲

破石見寒樹

分明秋月影

向此石中布

CHEERFUL SKYLARKS

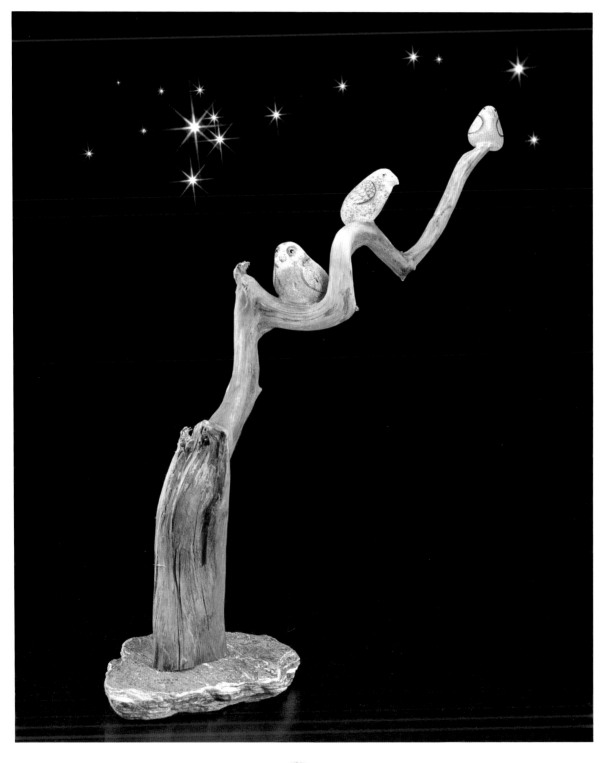

CHEERFUL SKYLARKS

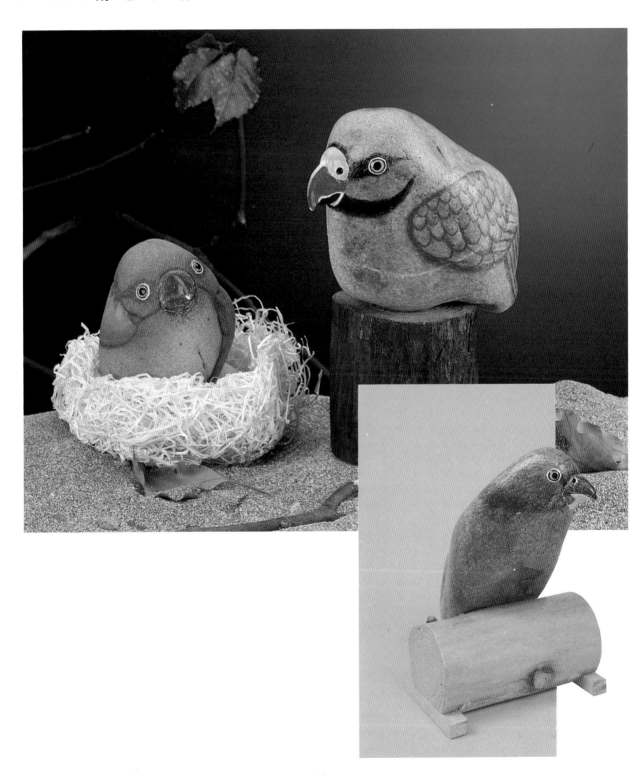

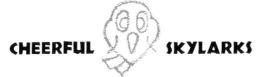

CHEERFUL SKYLARKS

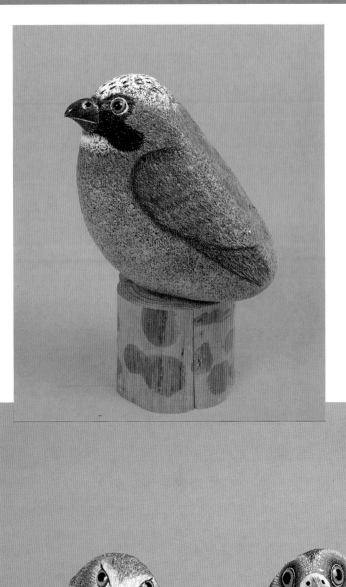

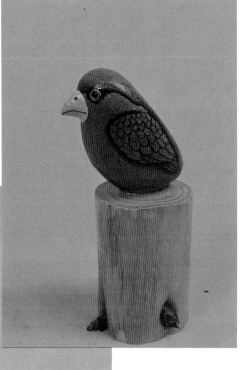

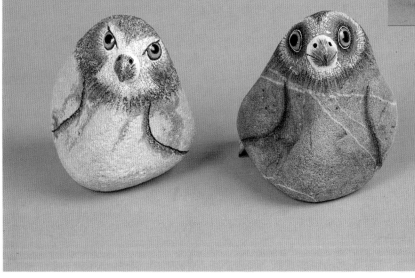

CHEERFUL SKYLARKS

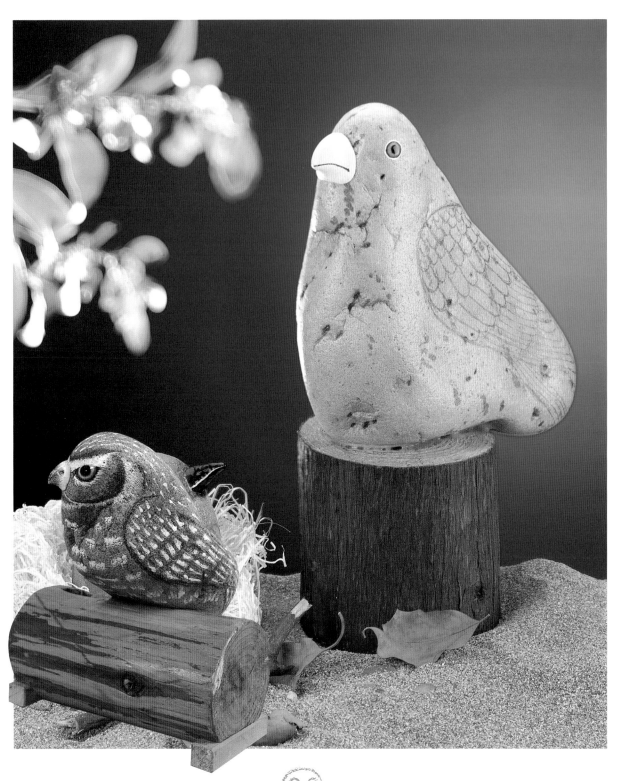

CHEERFUL SKYLARKS

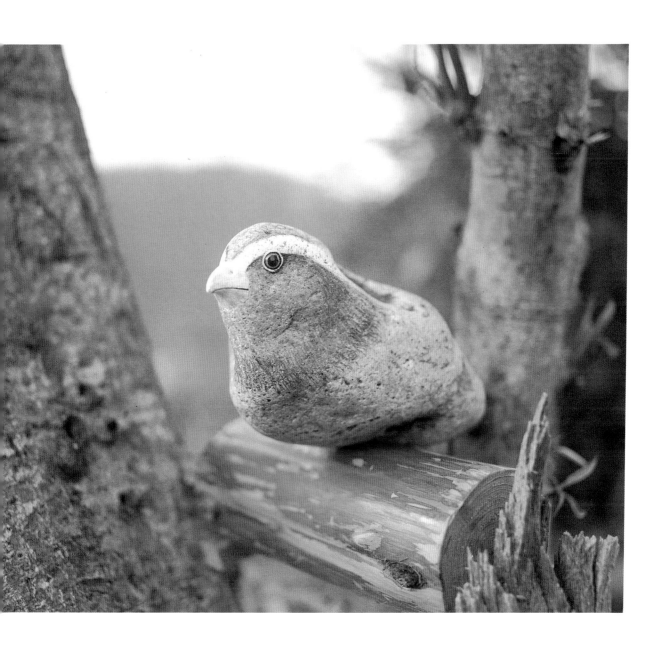

CHEERFUL SKYLARKS

群峯歷盡到巔峯
極目清涼境界寬

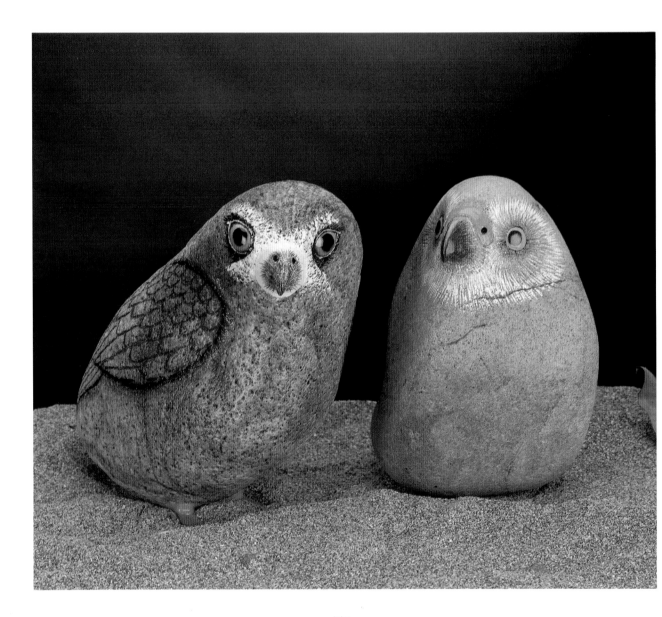

CHEERFUL SKYLARKS

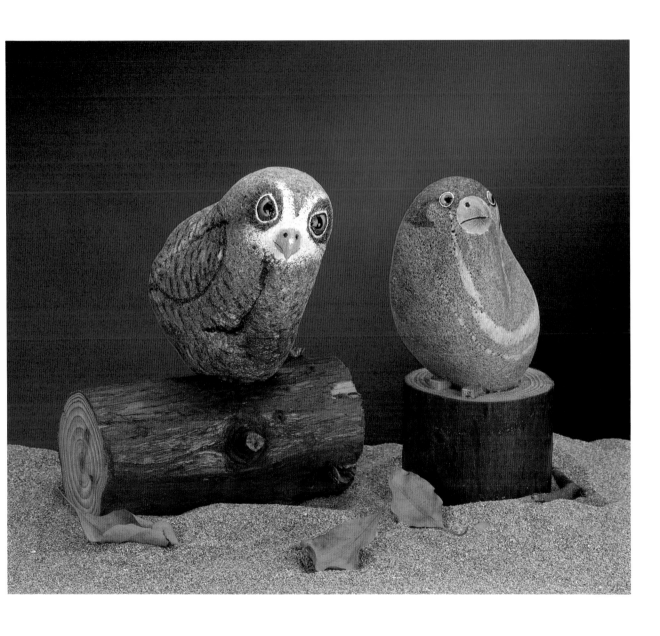

CHEERFUL SKYLARKS

　　生活往往是創作的靈感由來，回憶小時候曾經在市集上看過籠中的貓頭鷹，但是感覺到牠是落寞的；長大後再次接觸到貓頭鷹，則被牠炯炯的目光所吸引；想必在夜晚黑暗的森林裏，牠能洞悉所有的事情。

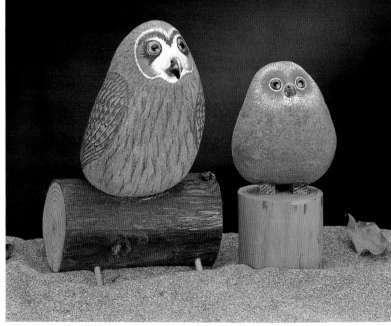

貓頭鷹

　　大的貓頭鷹其石頭造形最好呈寬扁形狀，如此石頭正面較適合表現貓頭鷹的大臉大眼。

　　爲配合石頭本身肌理與顏色，著色時只用較粗鉛筆，大體勾勒出翅膀及腹部毛色，而不加任何色系，爲的只是想保有自然的石頭本色。

小·石·頭·的·創·意·世·界

1.
撿回的石頭素材經清洗曬乾或吹風機吹乾
後，固定於基座上完成。

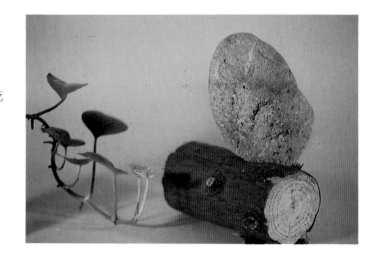

2.
在石頭上畫出鳥的輪廓。

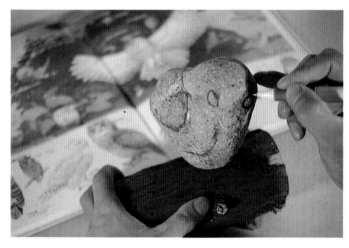

3.
用紙粘土粘上鳥嘴。

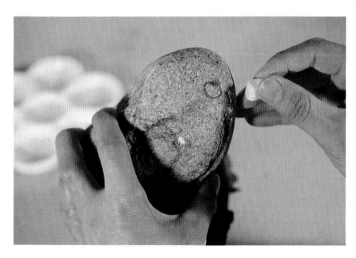

MYSTERIOUS OWLS

小·石·頭·的·創·意·世·界

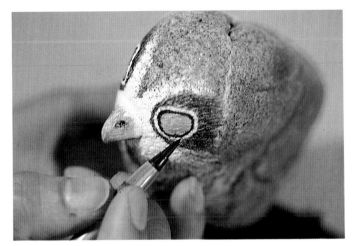

4.
捏好嘴形在未乾前用鉛筆壓點出氣孔。如欲速乾，可用吹風機吹乾，自然陰乾則須一至二天。

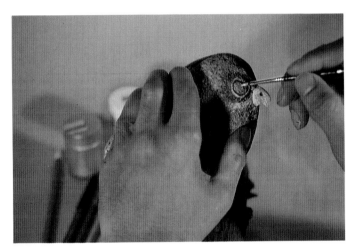

5.
著色時，眼睛用金色廣告顏料，鳥嘴用色鉛筆。

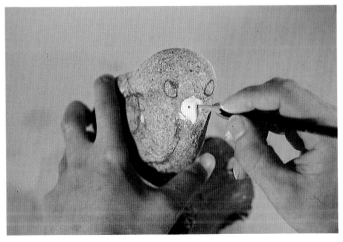

6.
眼部修飾。

MYSTERIOUS OWLS

小·石·頭·的·創·意·世·界

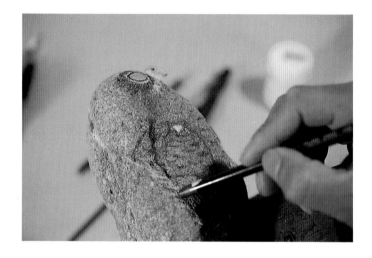

7.
畫上翅膀。

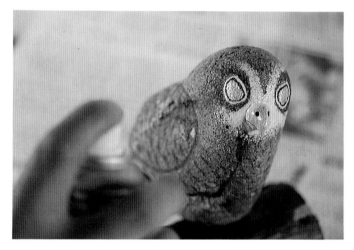

8.
著色完成，噴上油性透明漆。

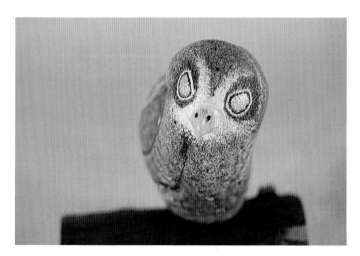

9.
透明漆乾後，眼眶周圍上一圈紅色簽字筆
線，增加層次感。

MYSTERIOUS OWLS

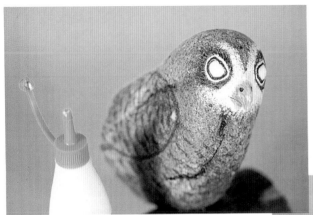

10.
眼睛上白膠。

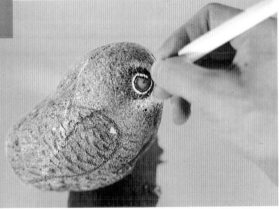

11.
白膠全乾透明後（約一至二天），畫上眼珠
。

12.
最後再上一層指甲油即完成作品。

●完成作品

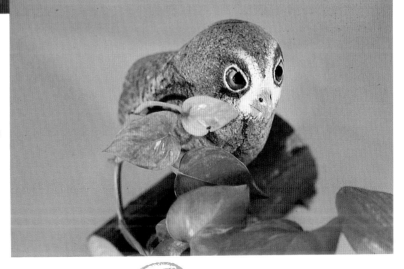

MYSTERIOUS OWLS

小·石·頭·的·創·意·世·界

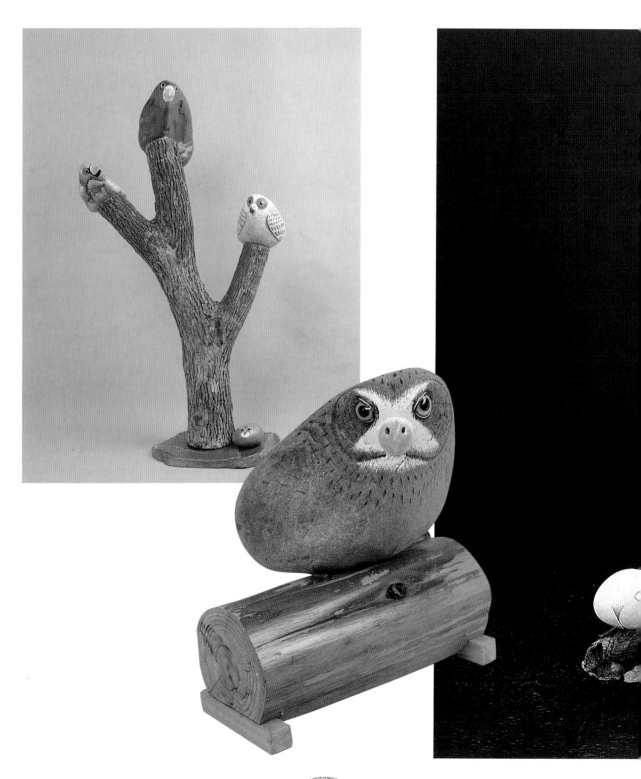

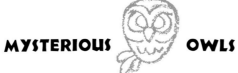
MYSTERIOUS OWLS

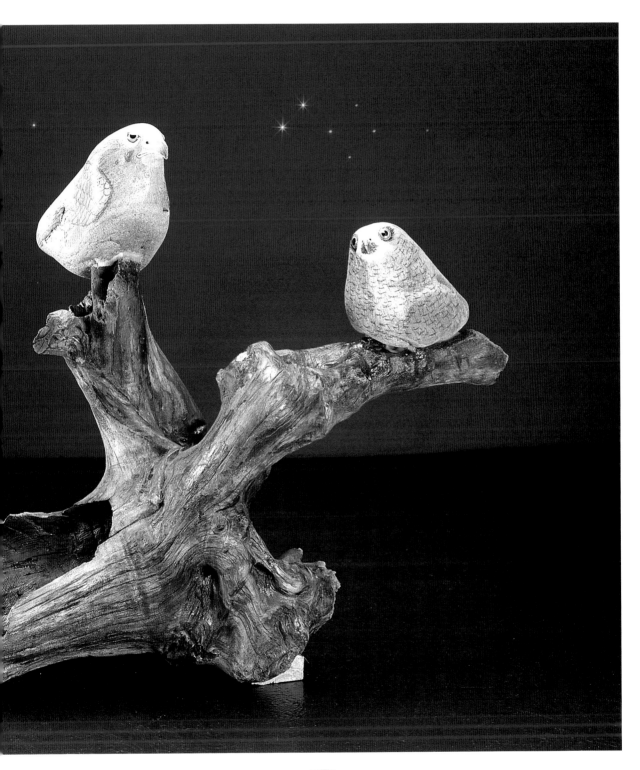

MYSTERIOUS OWLS

小·石·頭·的·創·意·世·界

一片降旛出石頭
　人世幾回傷往事

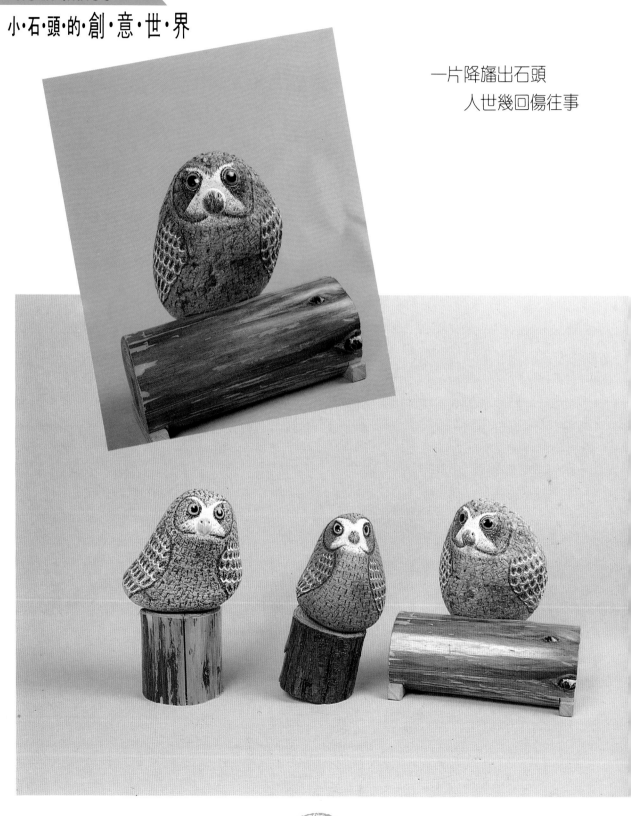

MYSTERIOUS OWLS

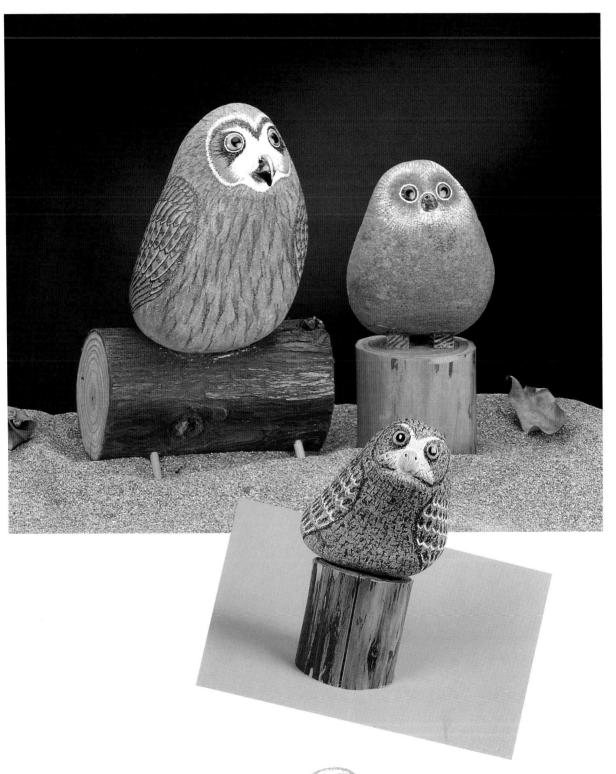

MYSTERIOUS **OWLS**

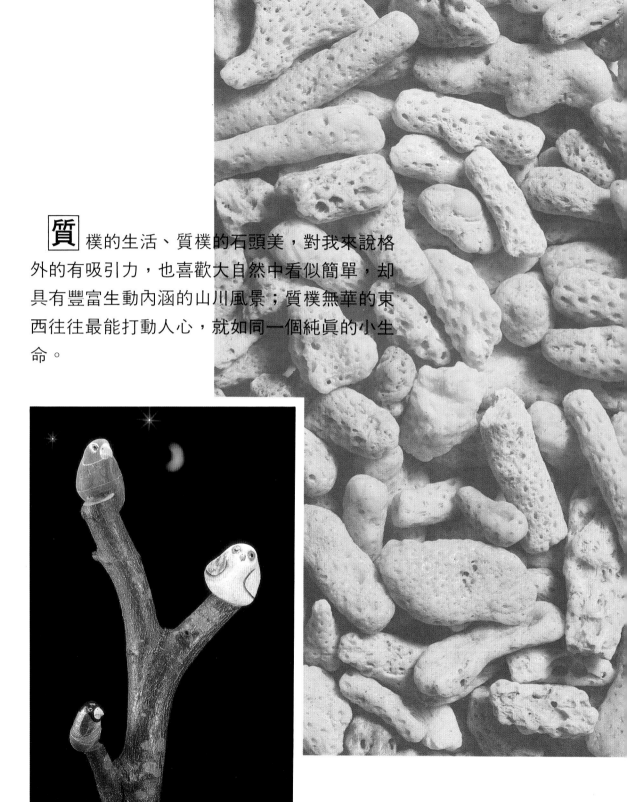

質樸的生活、質樸的石頭美，對我來說格外的有吸引力，也喜歡大自然中看似簡單，却具有豐富生動內涵的山川風景；質樸無華的東西往往最能打動人心，就如同一個純真的小生命。

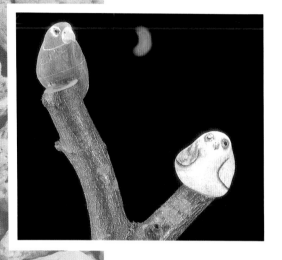

小貓頭鷹

　　像這一類側面看如一葉扁舟的石類，正面把它站立起來，其輪廓恰有如一隻挺立的小貓頭鷹。

　　貓頭鷹的嘴，不如鷹與鷲類來得突顯，請多留意觀察，而眼睛周圍的著色，乃是以眼睛為中心點，呈放射狀的畫法，這即是貓頭鷹的主要特徵所在。

小·石·頭·的·創·意·世·界

1.
將石頭素材,用白膠或熱熔槍固完成。

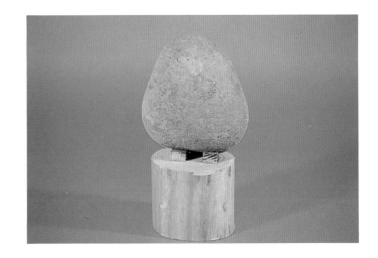

2.
等素材與基座全乾固定,勾勒出輪廓。

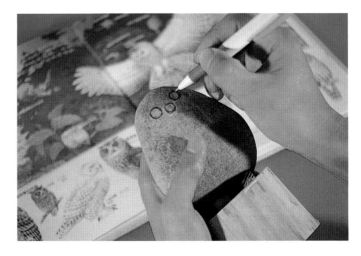

3.
取等量之紙粘土,沾水固定於頭部適當位
置,塑造出鳥嘴的形狀。

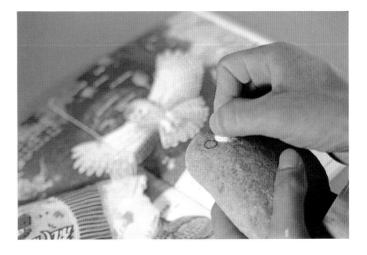

MYSTERIOUS OWLS

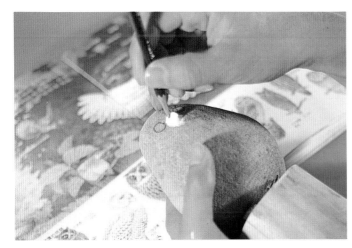

4.
在紙粘土未乾前壓點出氣孔。

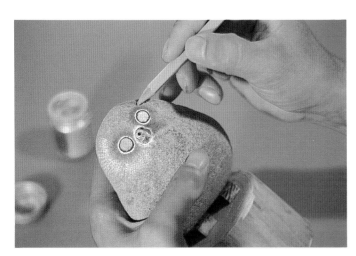

5.
等嘴部乾硬後用色鉛筆或水彩均可著色。

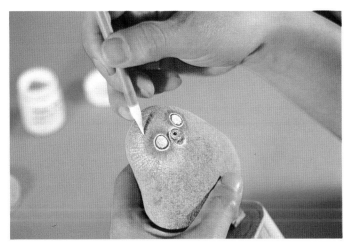

6.
也可用廣告顏料，因屬水性顏料如描繪不滿
意也可清洗掉。

MYSTERIOUS OWLS

小·石·頭·的·創·意·世·界

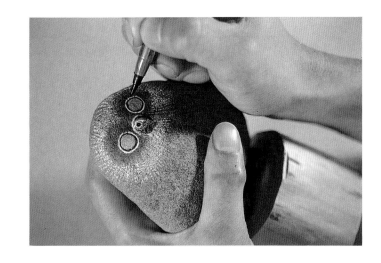

7.
細部修飾。

8.
著色完成用油性透明漆,噴上一層保護。

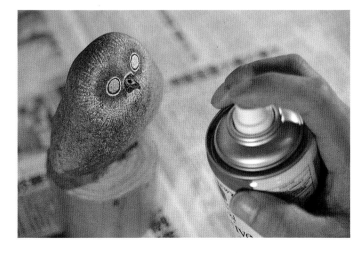

9.
等全乾後,在眼眶周圍用紅色簽字筆畫上
一圈,製造層次。

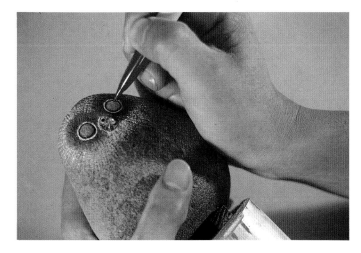

MYSTERIOUS OWLS

10.
上白膠於眼眶內呈水珠狀。

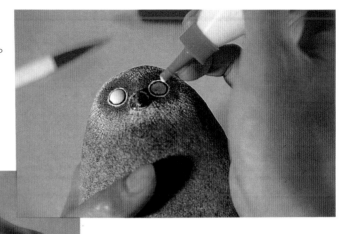

11.
左邊眼睛周圍呈紅色眼暈狀就是第九步驟要
畫上紅色簽字筆的原因，這樣眼睛看來更有
深度。

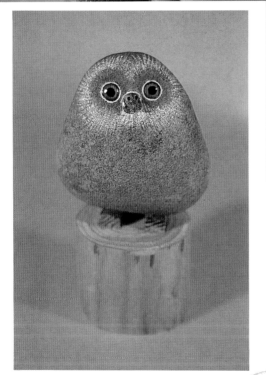

12.
眼珠畫完成，最後再上一層指甲油即完成。

● 完成作品

MYSTERIOUS OWLS

小·石·頭·的·創·意·世·界

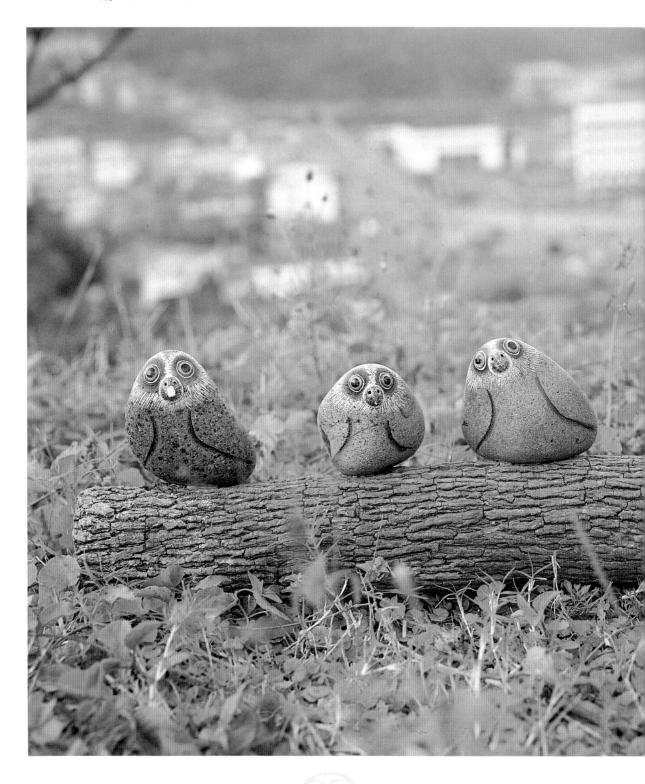

MYSTERIOUS OWLS

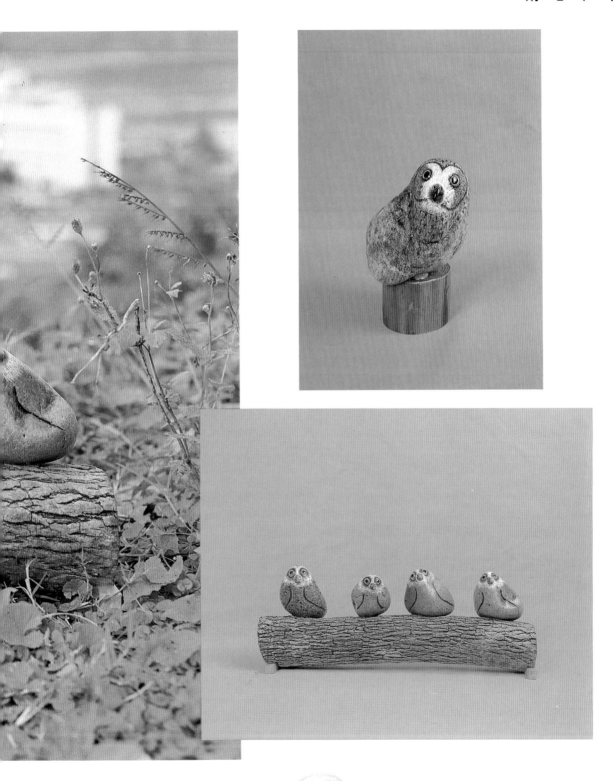

MYSTERIOUS 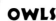 **OWLS**

小·石·頭·的·創·意·世·界

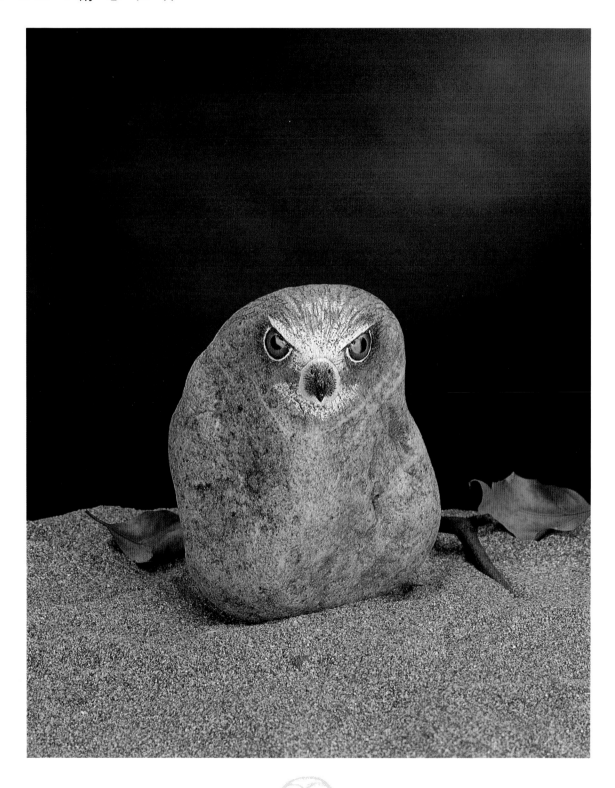

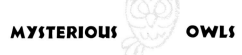

MYSTERIOUS OWLS

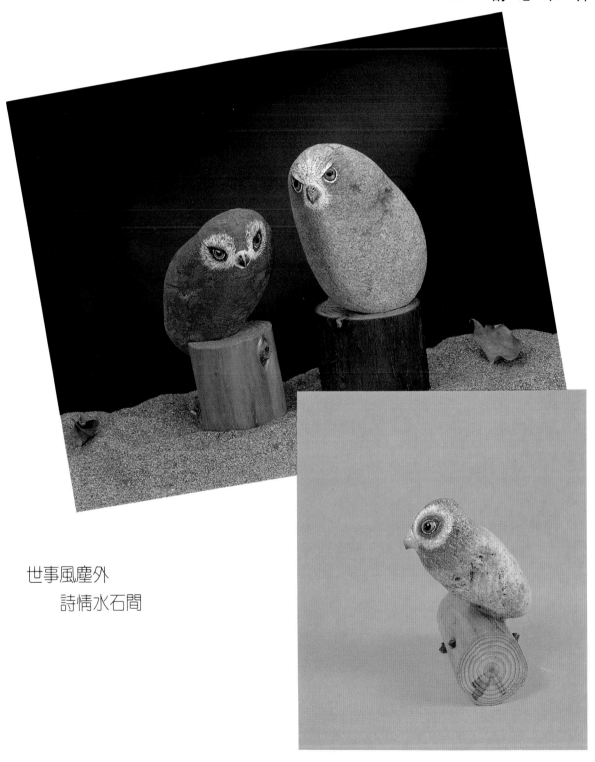

世事風塵外
　詩情水石間

MYSTERIOUS OWLS

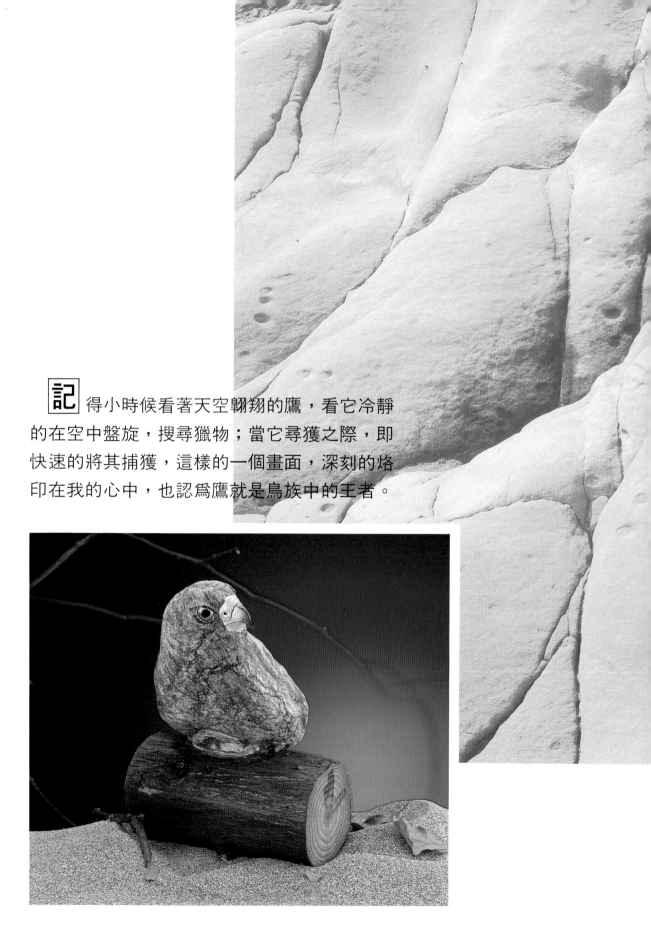

記得小時候看著天空翱翔的鷹,看它冷靜的在空中盤旋,搜尋獵物;當它尋獲之際,即快速的將其捕獲,這樣的一個畫面,深刻的烙印在我的心中,也認為鷹就是鳥族中的王者。

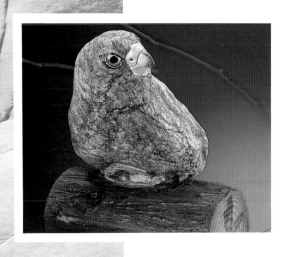

老鷹

　　此石材取自南澳溪，其整個石頭呈三角鈍錐形，主要氣勢集中在頭部，所以刻意未畫上翅膀，而只表現頭部的氣勢。

　　大部分的初學者，可能一下很難想像得出此類石材能製作成什麼動物，但只要細心多角度的觀察，再發揮個人豐富的想像力，相信將會有更多的石頭可加利用，創作出更多不同造形的作品。

小·石·頭·的·創·意·世·界

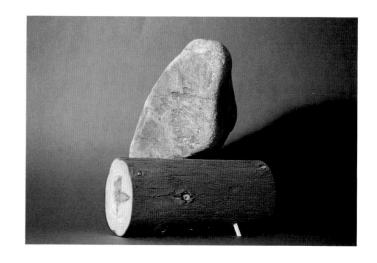

1.
將石頭素材，用白膠固定於基座上。

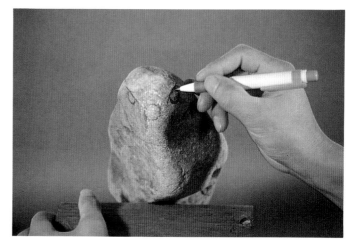

2.
等全乾固定後，畫上輪廓。

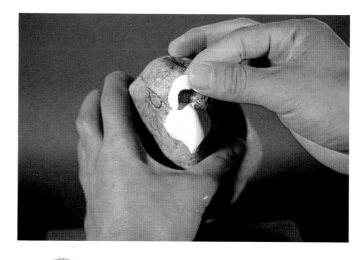

3.
粘上鷹嘴後，再粘鷹類特有的鼻樑。

INTREPID EAGLES

小·石·頭·的·創·意·世·界

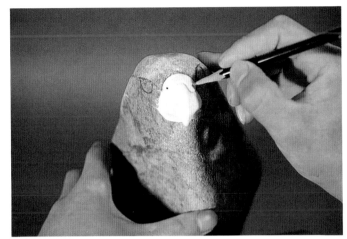

4.
壓點出氣孔。

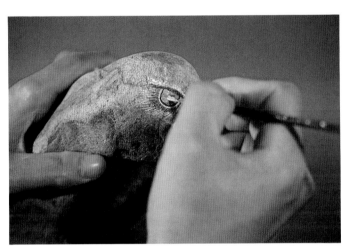

5.
等嘴部乾硬後即可開始著色。

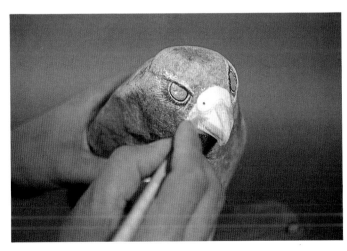

6.
用色鉛筆描繪鷹嘴。

INTREPID EAGLES

小·石·頭·的·創·意·世·界

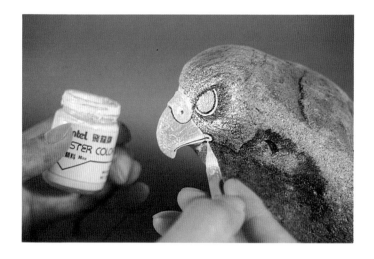

7.
嘴部描繪。

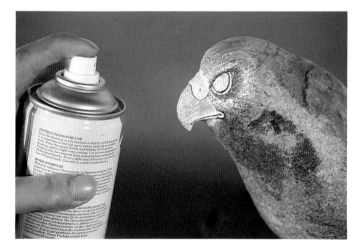

8.
著色完成噴上油性透明漆。

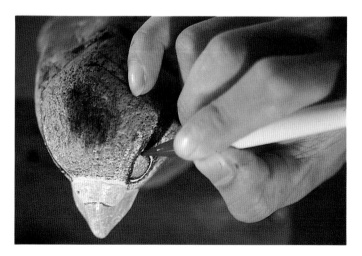

9.
眼眶周圍上一圈紅色簽字筆線，製造層次
感。

INTREPID EAGLES

小·石·頭·的·創·意·世·界

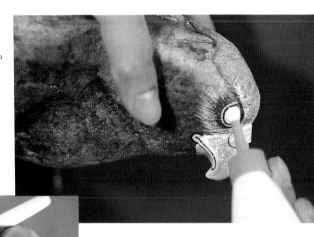

10.
眼睛上白膠呈水珠狀。

11.
等全乾透明後,畫上眼珠。

12.
最後再上一層指甲油,即完成。

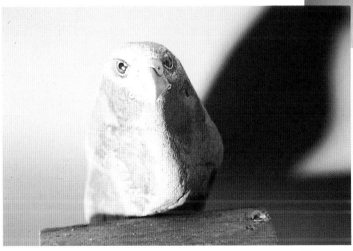

●完成作品

INTREPID EAGLES

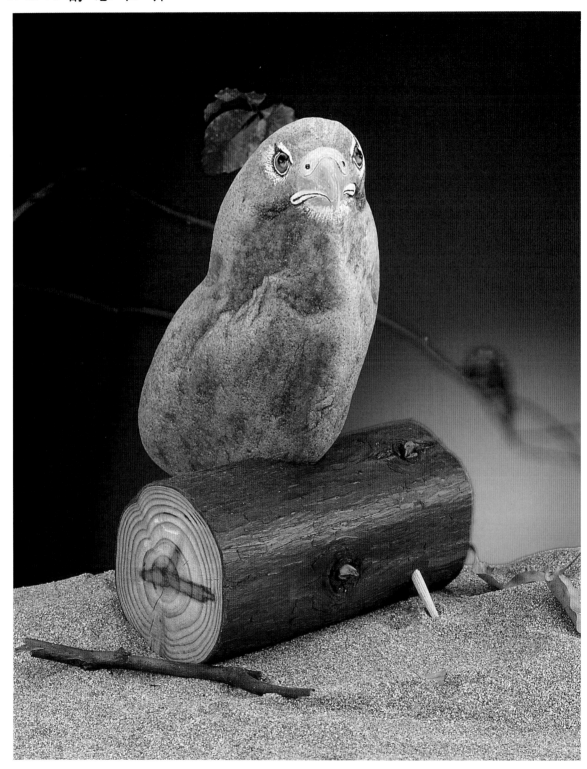

INTREPID EAGLES

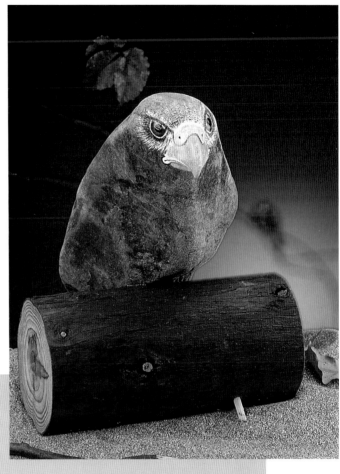

雲霄回鶴夢
　泉石伴人間
　　不識乾坤老
　青青天外山

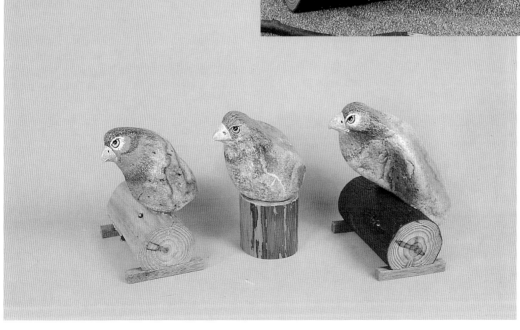

INTREPID　EAGLES

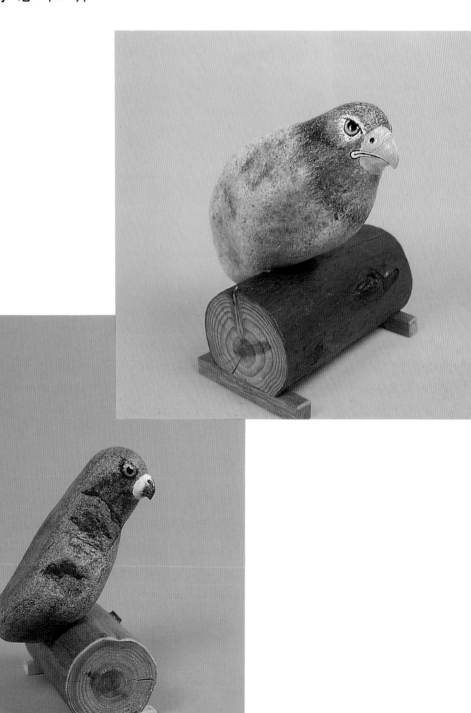

INTREPID EAGLES

閱盡茶經坐石苔
惠山新汲入瓷林
不坐人間語
悠然對松石

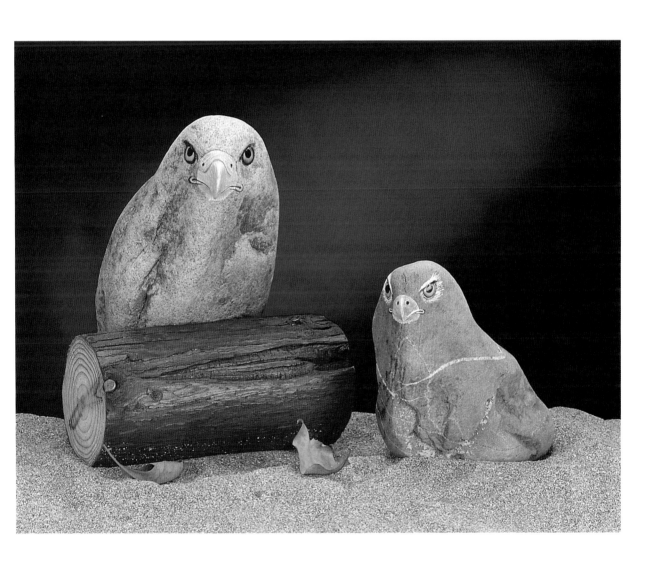

INTREPID　EAGLES

任 何一種藝術，只有充份地發揮它自身的
特色，才有存在與發展的價值，而這些純樸的、
充滿生機的美，則是大自然的藝術創作；我們
要去欣賞它，或者再增添一些可愛。

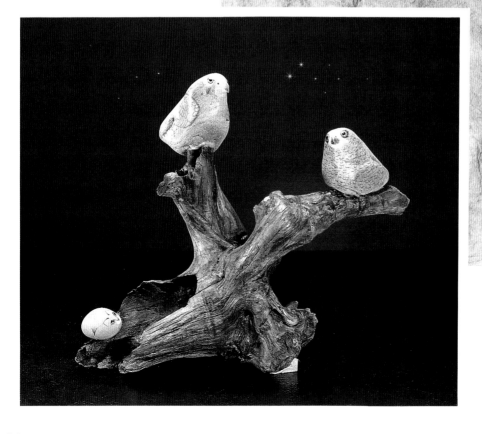

鳶

　　在撿拾到這類石頭時，便依其形狀發揮聯想，後來由色澤形狀經鳥類圖鑑比對，決定把它製成鳶的模樣。

　　我們在使用紙粘土製作鳥嘴時須特別留意，粘著的位置是否恰當，大小與整個石材，頭部比例是否剛好，不然最後可能會成為一隻歪嘴或大嘴巴的怪鳥。

　　在用色方面盡可能的與石頭色澤和現有紋路相配合，以自然的鳥類色彩為模仿對象，發揮出石形的特色。

小·石·頭·的·創·意·世·界

1.
將杉木基座挖取凹槽後，用白膠將石頭素
材固定完成，約二天能全乾固定。

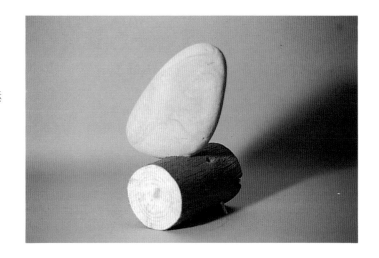

2.
參考圖鑑，畫出想畫的鳥類輪廓。

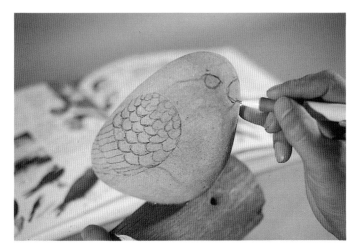

3.
用紙粘土捏出鳥嘴。

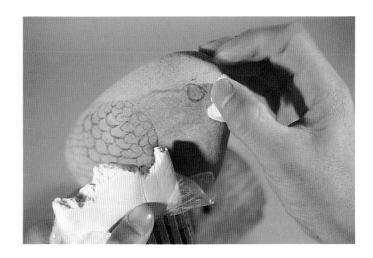

INTREPID **EAGLES**

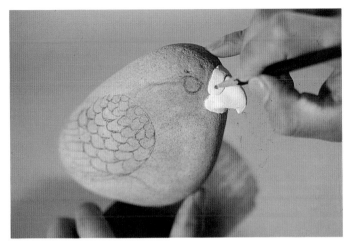

4.
嘴形完成未乾前壓點出氣孔。

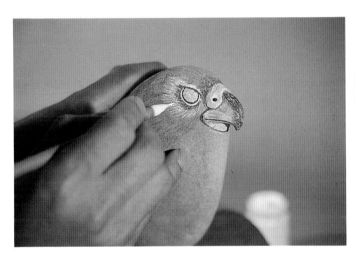

5.
著色時嘴部用色鉛筆，眼睛及周圍分別用金
色、白色廣告顏料，黑色用雄獅墨水筆。

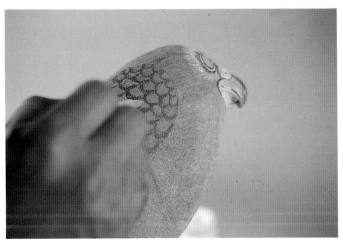

6.
翅膀用色鉛筆著色。

INTREPID EAGLES

小·石·頭·的·創·意·世·界

7.
最後修飾。

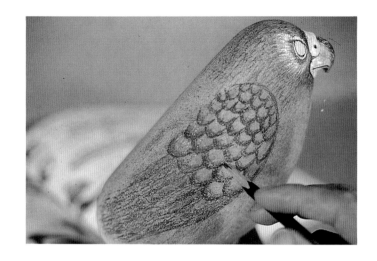

8.
著色完成用油性透明漆噴上固定。

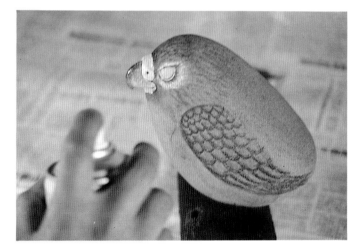

9.
眼眶周圍上一圈紅色簽字筆線,加強層次感。

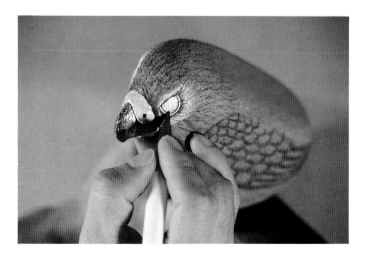

INTREPID EAGLES

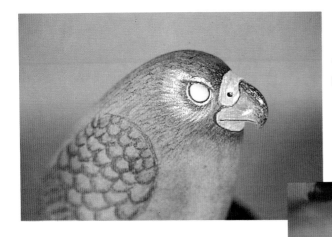

10.
眼睛上白膠呈半弧水珠狀。

11.
白膠全乾透明後畫上眼珠。

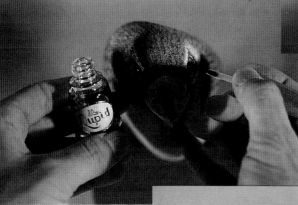

12.
最後再上一層指甲油即完成作品。

●完成作品

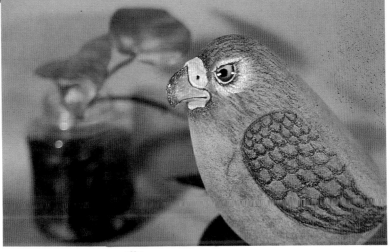

INTREPID EAGLES

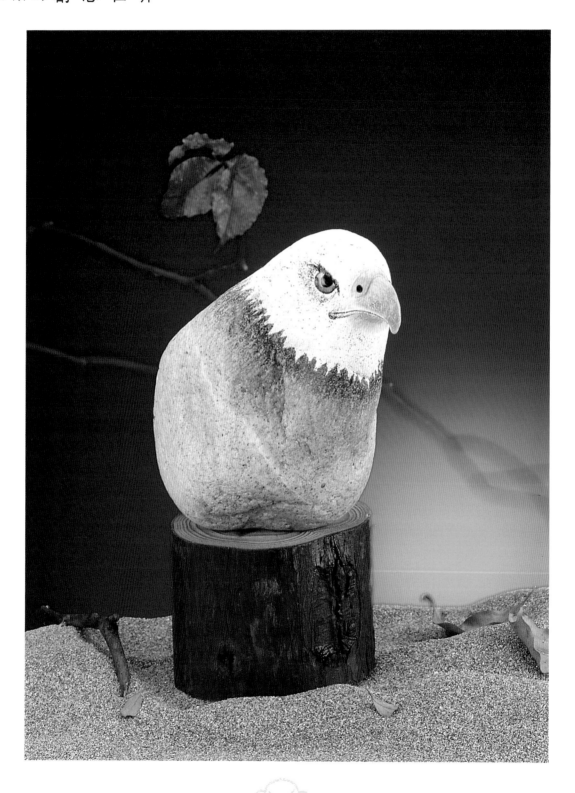

INTREPID EAGLES

水影山谷洗
　雲林翠篠疎
　拂琴坐苔石
　試問興如何

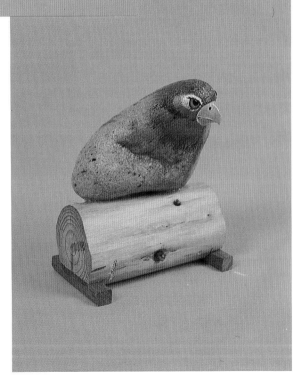

INTREPID　EAGLES

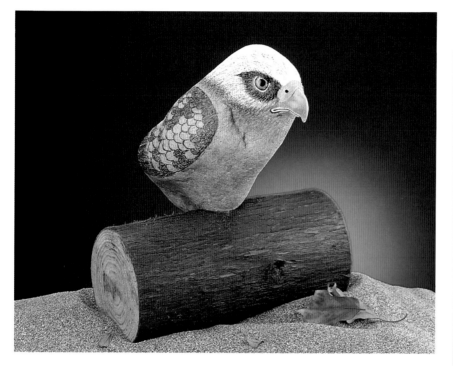

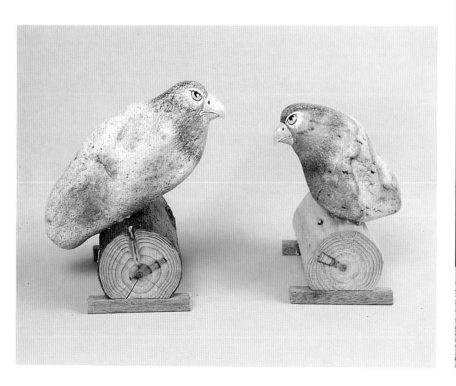

INTREPID EAGLES

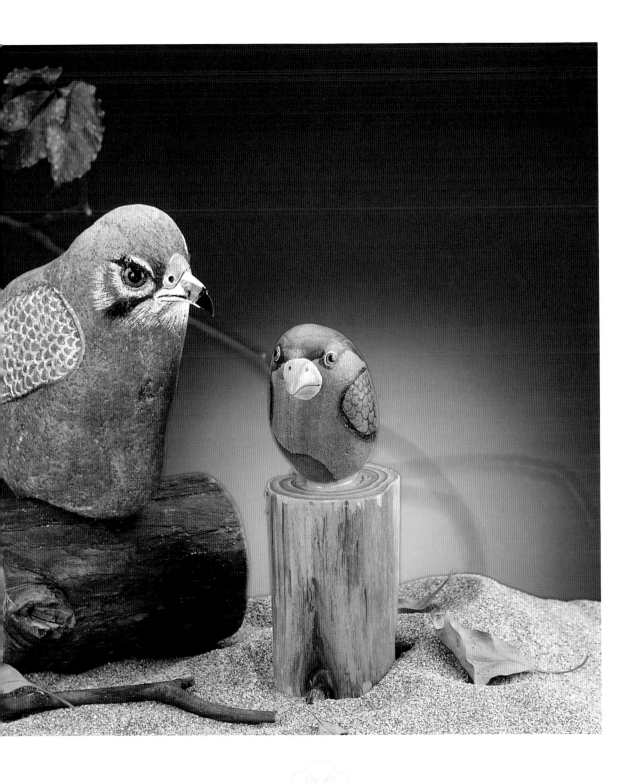

INTREPID **EAGLES**

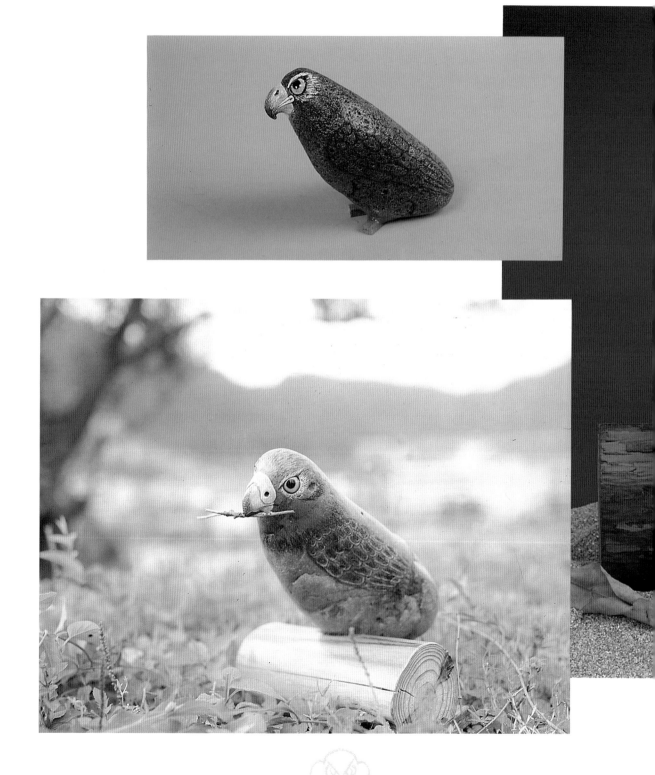

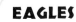

INTREPID EAGLES

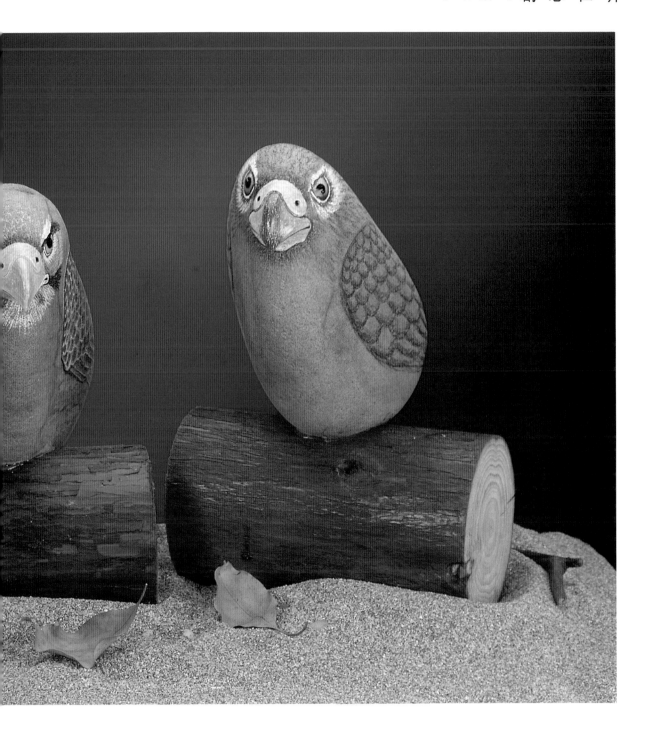

INTREPID **EAGLES**

小·石·頭·的·創·意·世·界

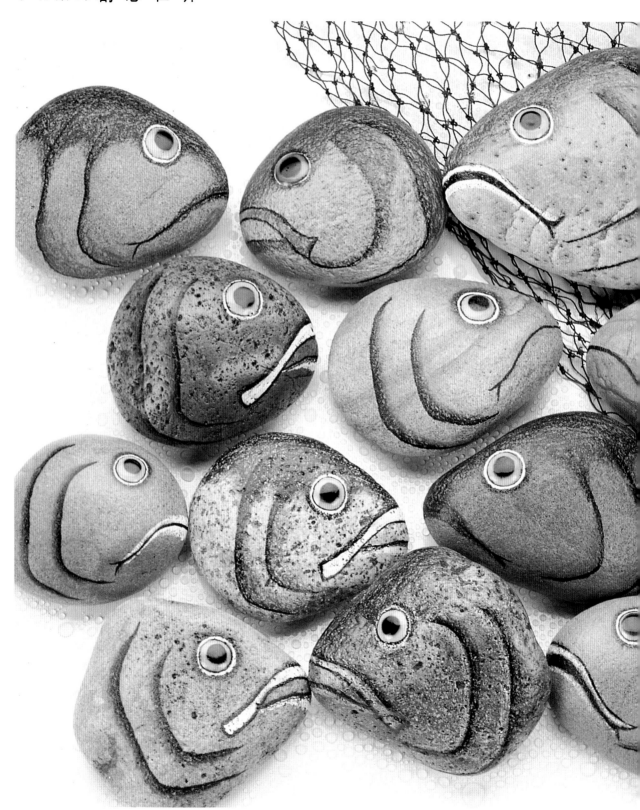

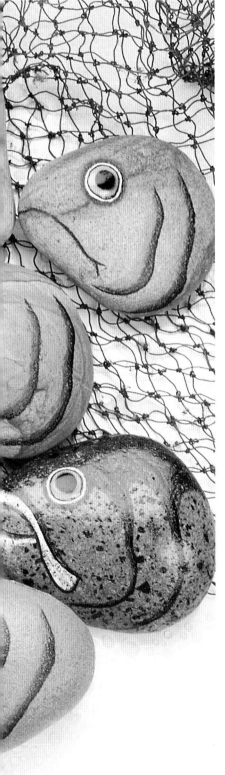

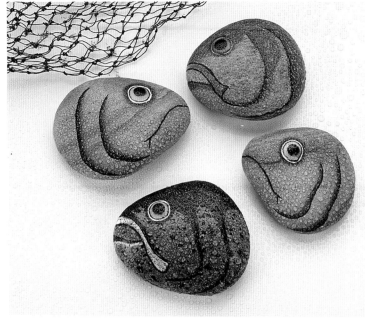

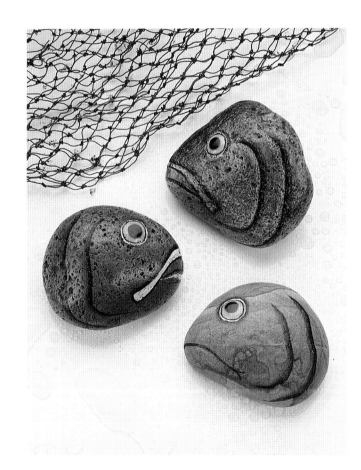

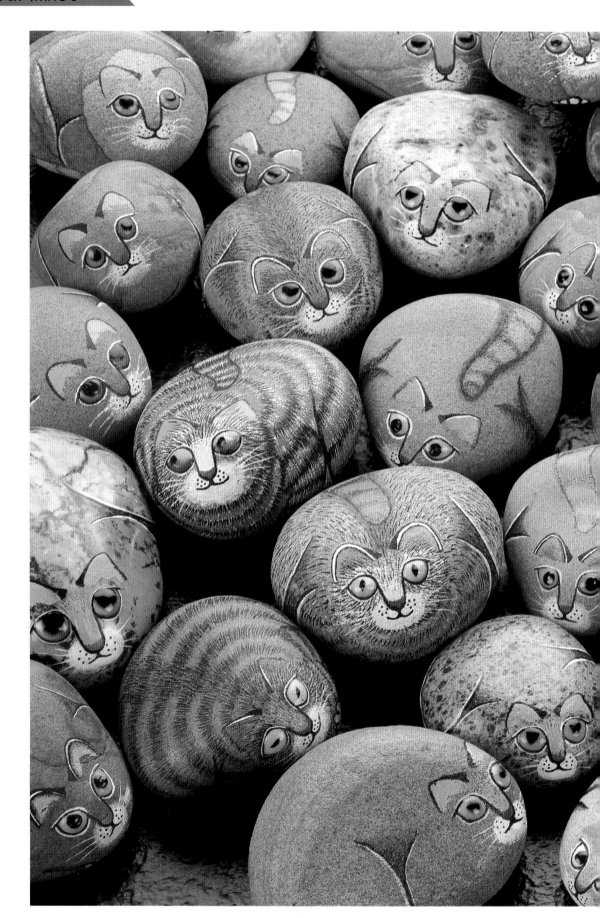

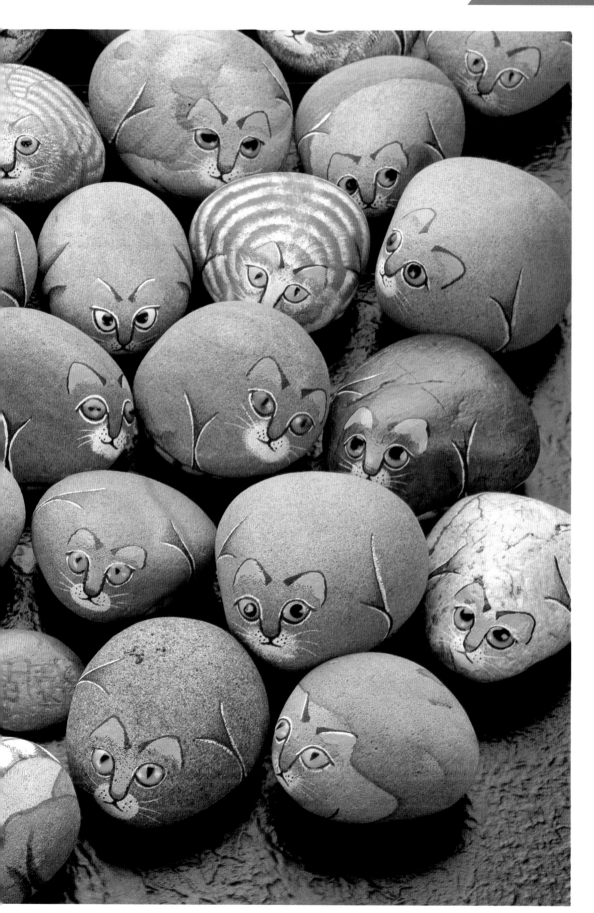

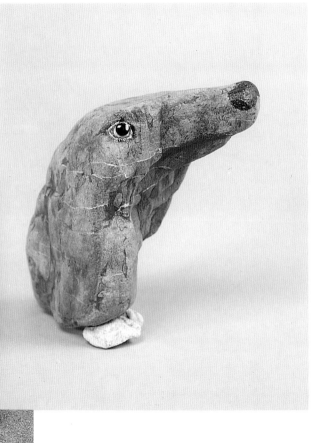

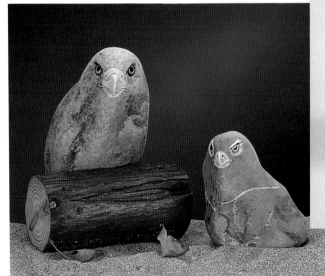

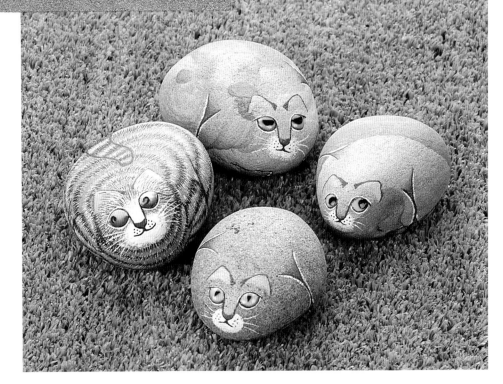

小·石·頭·的·創·意·世·界

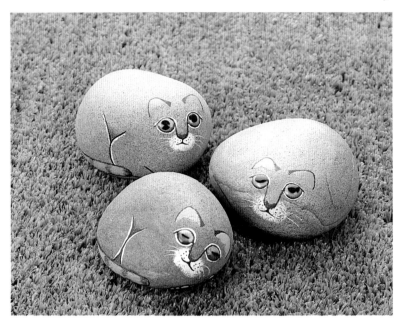

洞庭山下湖波碧
　波中萬古生幽石

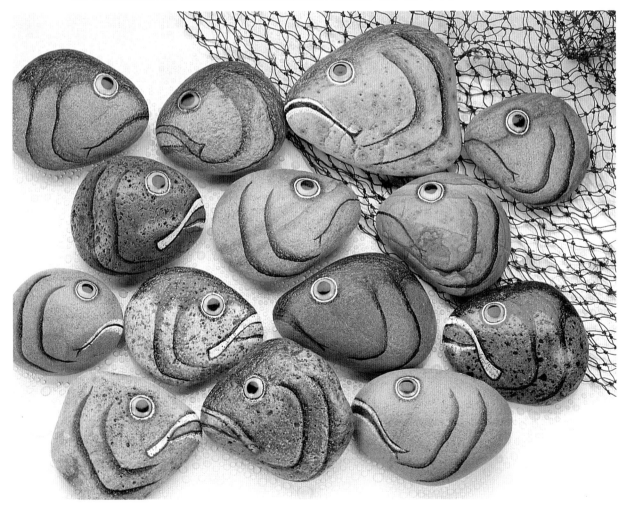

小·石·頭·的·創·意·世·界

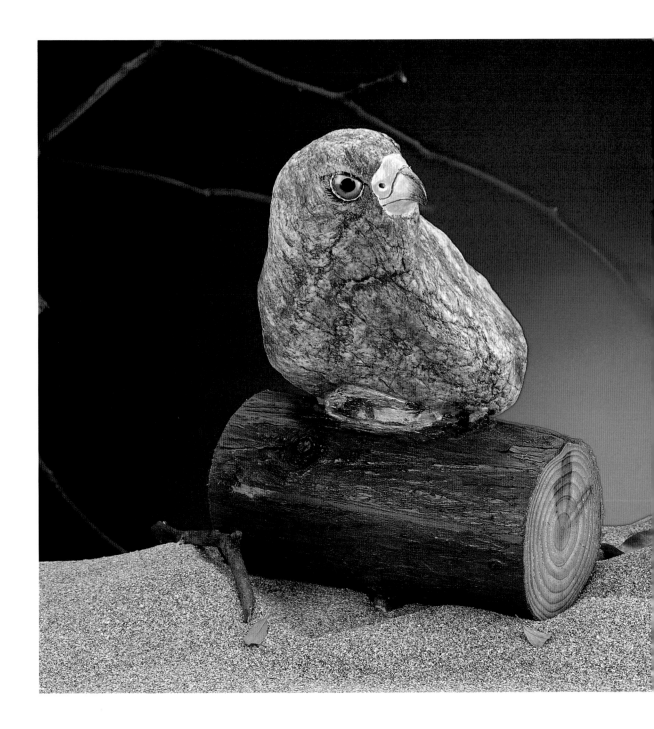

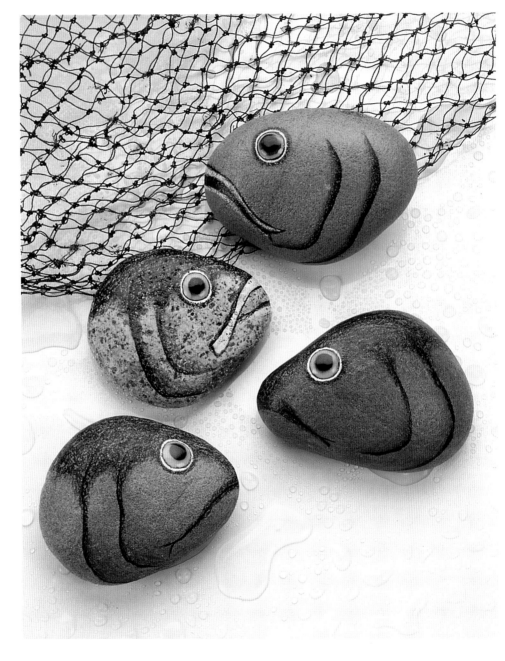

我心素己閒
清川澹如此
請留盤石上
垂釣將己矣

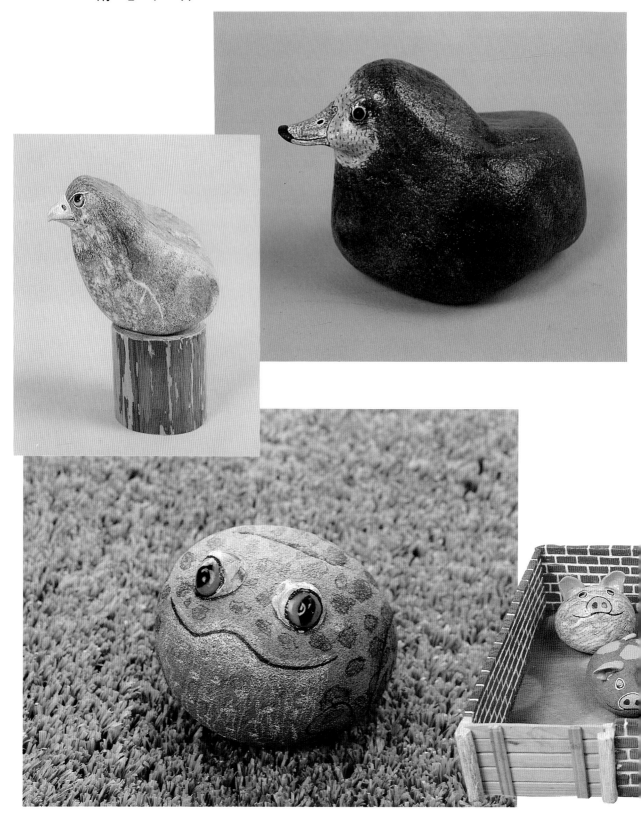

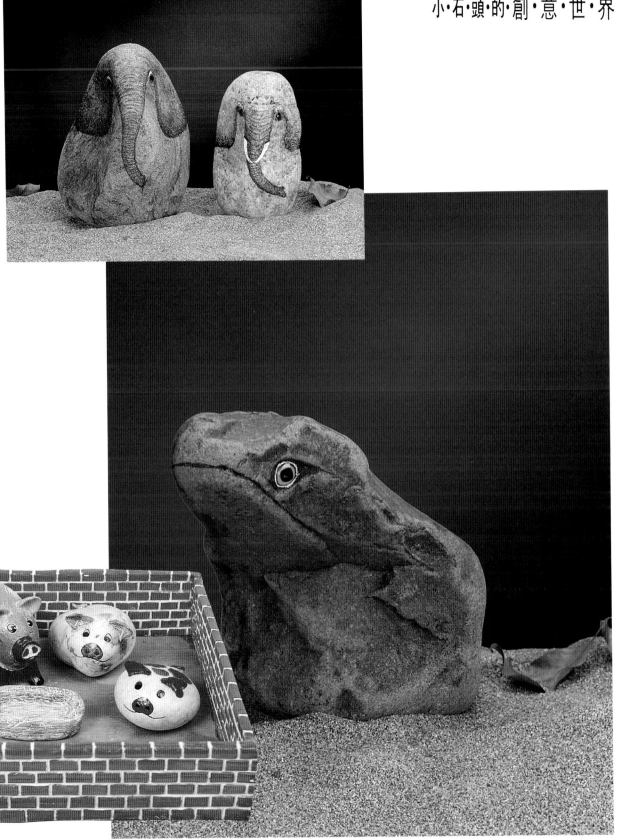

小·石·頭·的·創·意·世·界

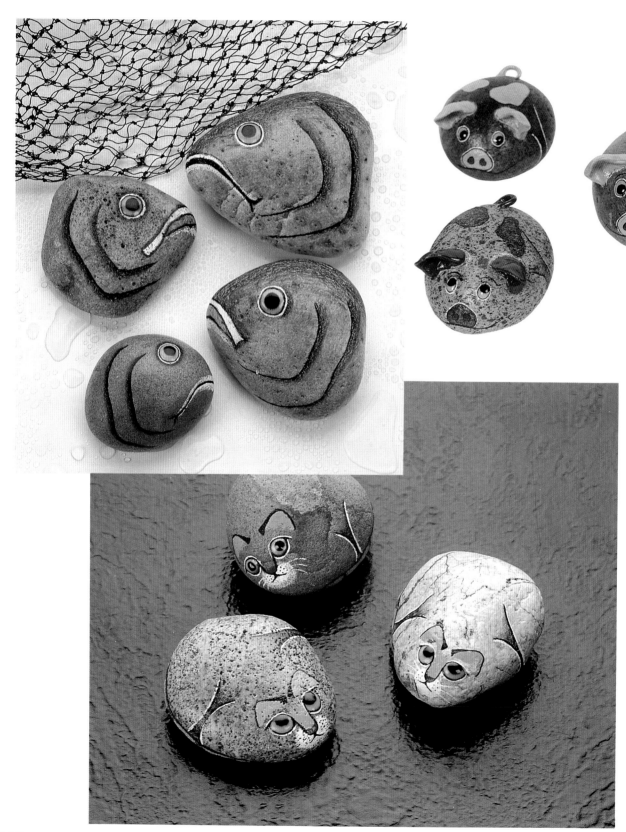

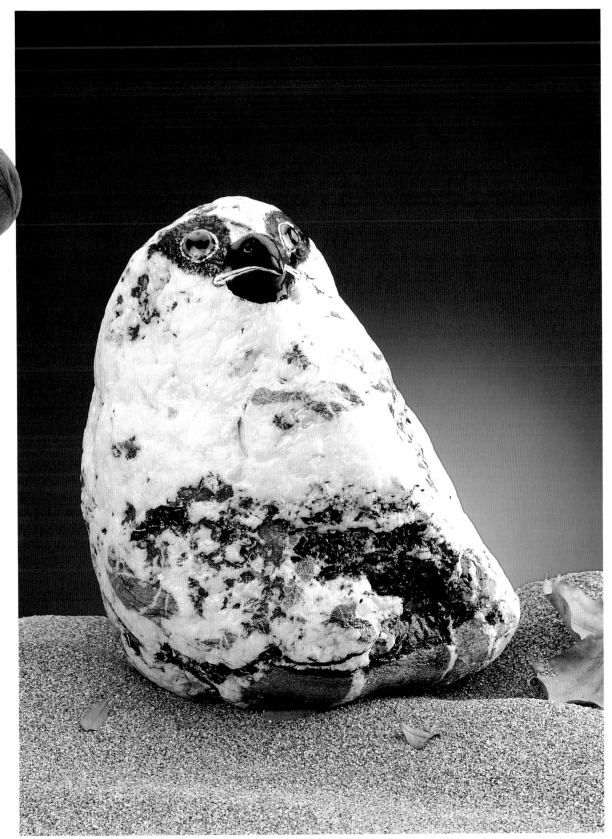

小·石·頭·的·創·意·世·界

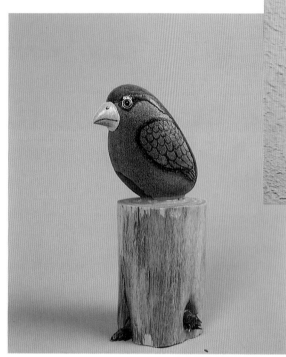

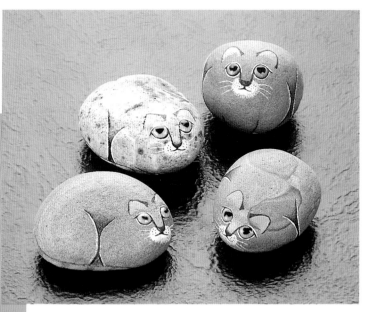

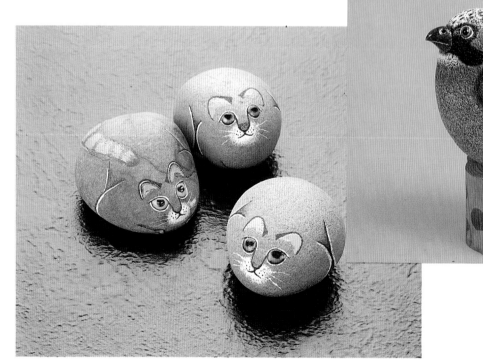

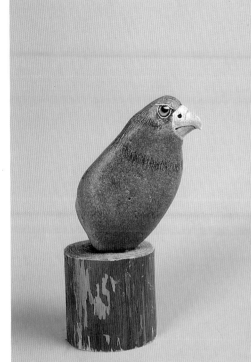

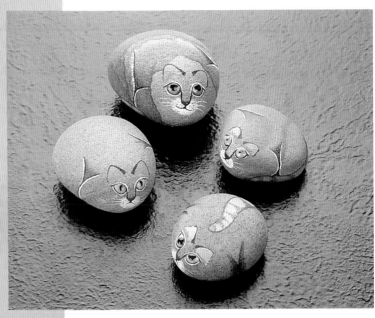

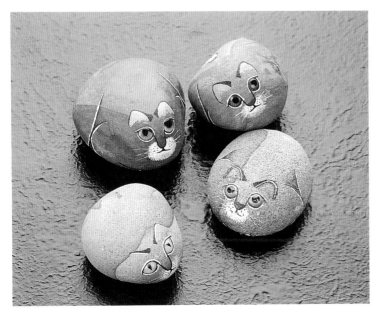

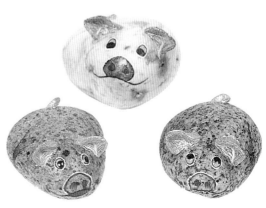

新書推薦

休閒手工藝系列

最新手工藝系列書籍新登場！

提供您週休二日的最佳休閒活動

①

鉤針玩偶

林淑惠編著

● 玩偶彩圖解　　● 鉤織圖表　　● 鉤織針法圖解

■ 書中以彩圖圖解來標示玩偶的五
官、四肢之間的距離，以圖表與
針法圖解來說明鉤織織法，使讀
者可以輕鬆的鉤織出可愛的玩偶！！

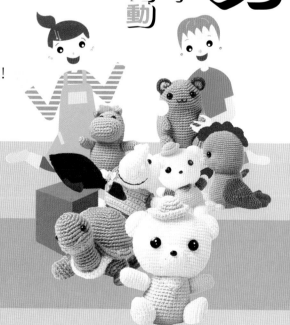

即將推出 **超人氣**

流行銀編首飾
立體串珠玩偶

出版/新形象出版事業有限公司　　發行/北星圖書事業有限公司

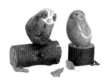

小石頭的創意世界

出 版 者：新形象出版事業有限公司

負 責 人：陳偉賢

地　　址：台北縣中和市中和路322號8F之1

電　　話：29278446

F A X：29290713

編 著 者：王增義

總 策 劃：陳偉昭

美術設計：葉辰智、張呂森、蕭秀慧

美術企劃：葉辰智、林東海、張麗琦

封面設計：黃筱晴

總 代 理：北星圖書事業股份有限公司

地　　址：台北縣永和市中正路462號5F

門　　市：北星圖書事業股份有限公司

地　　址：永和市中正路498號

電　　話：29229000

F A X：29229041

網　　址：www.nsbooks.com.tw

郵　　撥：0544500-7北星圖書帳戶

印 刷 所：利林彩色印刷股份有限公司

製 版 所：興旺彩色印刷製版有限公司

行政院新聞局出版事業登記證／局版台業字第3928號

經濟部公司執照／76建三辛字第214743號

■本書如有裝訂錯誤破損缺頁請寄回退換

西元2001年10月　第一版第一刷（修訂版）

國家圖書館出版品預行編目資料

小石頭的創意世界／王增義編著。--第一版。
--臺北縣中和市：新形象，〔民84〕
　　面；　公分。

　　ISBN 957-8548-75-3（平裝）

　1.美術工藝

999　　　　　　　　　　　　　84000437